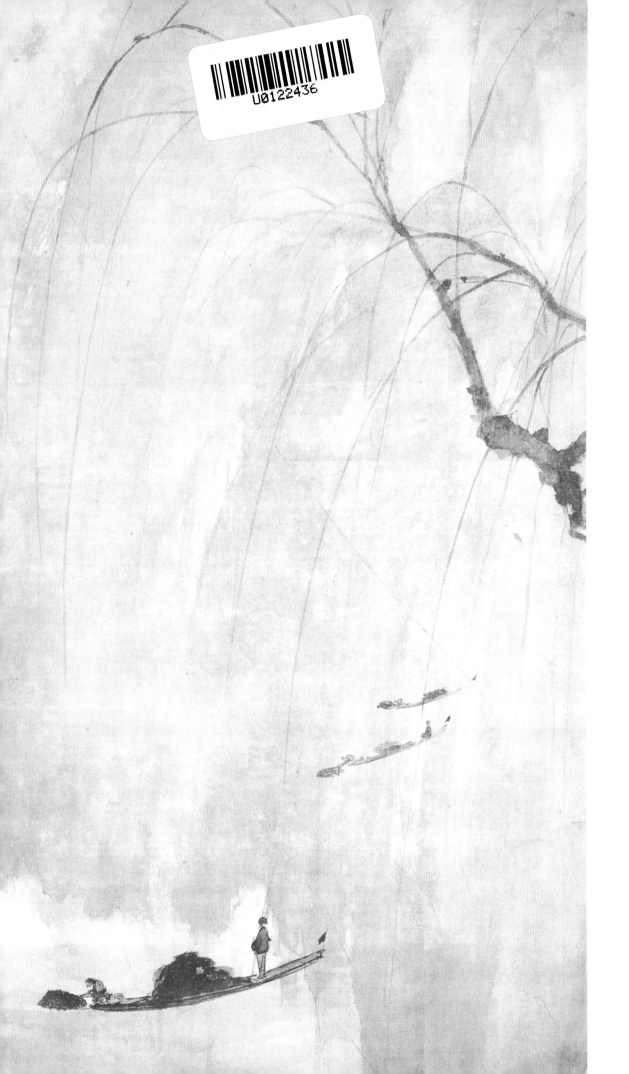

名家

课徒稿

临本

山水画谱（新版）

傅抱石

本 社 ◎ 编

上海人民美术出版社

本套名家课徒稿临本系列，荟萃了中国古代和近现代著名的国画大师如倪瓒、龚贤、黄宾虹、张大千、陆俨少等人的课徒稿，量大质精，技法纯正，并配上相关画论和说明文字，是引导国画学习者入门和提高的高水准范本。

本书荟萃了现代国画大师傅抱石山水技法图例和山水范图，分门别类，并配上他相关的画论和赏析文字，汇编成册，以供读者学习临摹借鉴之用。

图书在版编目（CIP）数据

傅抱石山水画谱：新版 ／ 傅抱石绘 . — 上海：上海人民美术出版社， 2022.3
（名家课徒稿临本）
ISBN 978−7−5586−2302−8

Ⅰ . ①傅… Ⅱ . ①傅… Ⅲ . ①山水画−作品集−中国−现代 Ⅳ . ① J222.76

中国版本图书馆 CIP 数据核字（2022）第 025513 号

名家课徒稿临本

傅抱石山水画谱（新版）

绘　　者：傅抱石

编　　者：本　社

主　　编：邱孟瑜

统　　筹：潘志明

策　　划：徐　亭

责任编辑：徐　亭

技术编辑：陈思聪

技法演示：徐　善

调　　图：徐才平

出版发行：上海人民美术出版社
（上海市闵行区号景路159弄A座7楼）

印　　刷：上海印刷（集团）有限公司

开　　本：889×1194　1/12

印　　张：6.33

版　　次：2022年4月第1版

印　　次：2022年4月第1次

书　　号：ISBN 978−7−5586−2302−8

定　　价：66.00元

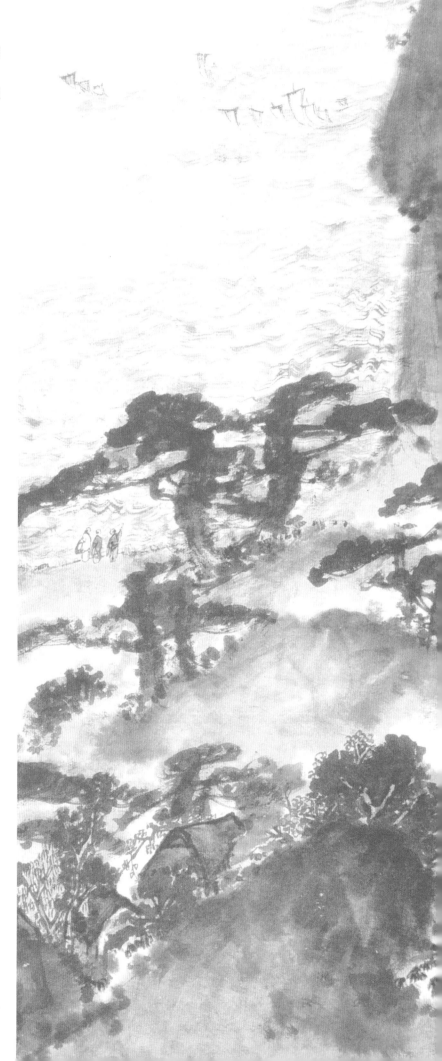

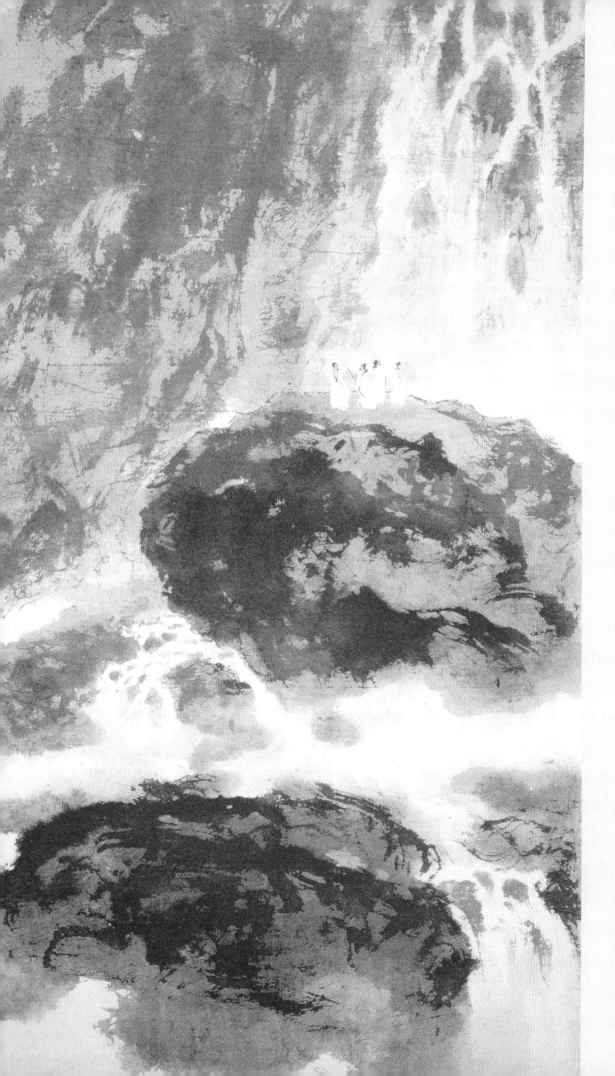

目 录

傅抱石的绘画艺术

傅抱石，美术史研究和绘画理论家、我国现代著名的国画家。作为我国近现代美术史上成绩斐然的一代山水画大师，傅抱石以其渊博的文化学识、深厚的笔墨功底、非凡的创造力，开创了独树一帜的山水画艺术风貌。郭沫若先生将他与齐白石并称为"南北二石"，称之为我国绘画南北领袖。由其独创的散锋笔法被绘画界称之为抱石皴，为中国画画法的典范。

傅抱石得益于长期对真山真水的体察，画意深邃，章法新颖，擅用浓墨、渲染等法，把水、墨、彩融合一体，达到蓊郁淋漓、气势磅礴的效果。在传统技法基础上，他推陈出新，独树一帜。

傅抱石在艺术上崇尚革新，他的艺术创作以山水画成就最大。在日本期间，他研究日本绘画，在继承传统的同时，融会日本画技法，受蜀中山水气象磅礴的启发，进行艺术变革，以皮纸破笔绘山水，创独特皴法——抱石皴。

傅抱石在师法传统方面，其山水画风格主要学石涛。他从 20 世纪 20 年代起，前后花了 13 年时间研究石涛，并从临摹石涛作品中获得灵感。此外，他还兼学了王蒙、倪瓒、梅清、程邃、龚贤，以至近现代的吴昌硕、徐悲鸿等，从中汲取营养。其山水画皴法（抱石皴）脱胎于传统技法中的"乱柴""乱麻""荷叶""卷云"和"拖泥带水"等多种皴法，是综合各家之长的提高"结合体"，且因描绘物象的不同而自由运用。一般来说，他画山水的前景，偏重于"乱柴"和"拖泥带水"皴；中景以后，其皴法大多类似"乱麻""卷云""荷叶"皴的结合体。探其渊源，"乱柴"一路，取法南宋僧人画家莹玉涧和法常（牧溪）。此外，他还从王蒙的披麻皴、解索皴和梅清的缥缈法、龚贤的积墨法、米友仁父子的水墨云山汲取长处，融会贯通，形成自己的独特风格。

在山水画创作中，傅抱石对瀑布、水口、湖泊、溪流、雨都十分拿手，手法独特，熔铸古今而非古非今，别树一帜。他打破门户之见，构图形式灵活多样，全景式、分段式、边角式以及一水两山式的自然分疆法都采用，不拘一格。在墨色的运用上，喜欢用泼墨和重墨，颜色用得较少。作画时，当焦墨、浓墨用过后，还要用淡墨轻染，最后才用一点颜色勾填，但十分讲究用对比色，如红绿相配等，从而使画面明快、醒目，形成鲜明的个人风格。

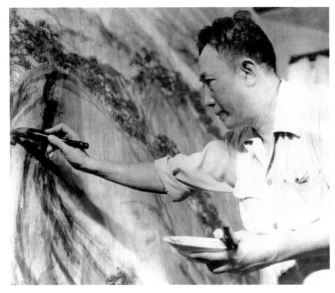 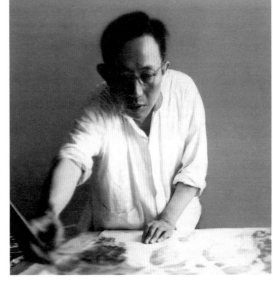

傅抱石在作画

画树技法

以画松为例

山水画家有一句老话："石分三面，树分四歧。"这是最基本的要求，也是学习的第一步。所谓"树分四歧"，简单地说就是要把树画得有立体的感觉，像一棵活的树。

画树和画其他东西一样，首先要多观察、研究各种树木的形状和特征，我们古代许多杰出的山水画家都是这样做的。因而他们长期累积起来的宝贵经验是我们参考、学习的重要基础。现在试以松树的画法为例来谈谈怎样画它。

第一图①是三株苍老的古松。首先用淡墨勾出松树的轮廓，用笔都是从上而下，如②所示。其次，用淡墨画松针（松针是由基本相同的单元构成的，而单元又由于实物品种的不同而不同，如⑤仅是其中之一种）和初步的皴树干上的松皮，干了之后，再用淡墨染一次，就得③的结果。

这样还是不够的。因为还很平板，没有充分表现老松的特征和在日光中的感觉。于是必须用较浓的墨大致如②那样再画一次树干，如③那样再重点地加些松针；最后用最浓的墨点苔（树木的点苔，足表现绿苔、断枝、节疤等等），就如④完成了。

②③④三个过程不只是画松树如此，其他树木，十分之九也离不开这个过程。希望反复练习。

第二图和第三图，表现了两种基本上不同的风格和画法。第二图①②③是一类，画的优点是比较生动自然，同时注意了水墨（或淡彩）的韵味。水墨（或淡彩）山水或写意人物画里面多用这种画法。第三图①②是一类，画的优点是工细严整，如松针、松皮都不能随便，笔笔要有交代。一般说，这种画法多表现在工细或重着色的画面中，或是作为工笔人物画的背景。

两种画法各有优点和缺点，我们都要练习。特别像第三图②那样表现了光，值得细细地研究。

我们认为，在世界风景画中，中国山水画画树技法是最突出的富有现实精神的表现技法之一。

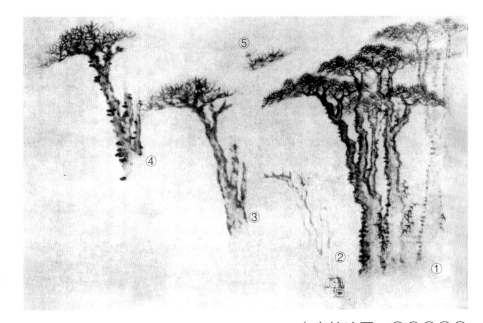

山水技法图一①②③④⑤

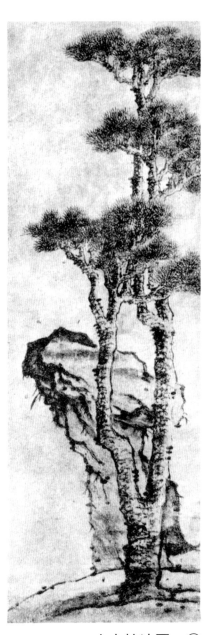

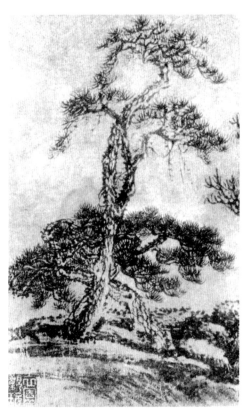

山水技法图二②

山水技法图二①　　　　　　山水技法图二③

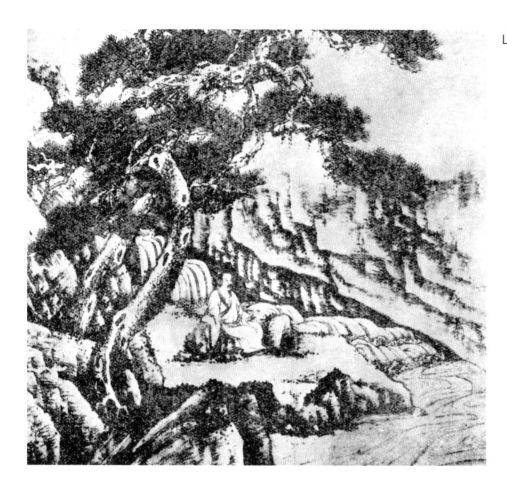

山水技法图三①

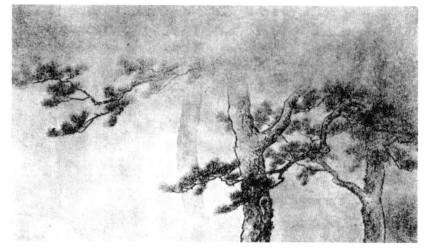

山水技法图三②

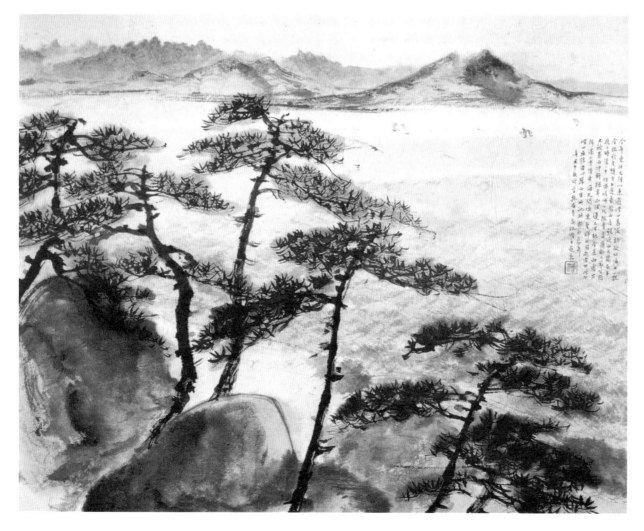

大连海滨

树干起手式

这是画树干的起手方法（当然，不是说只有照这种方法才可以画，而是说这种方法是经过画家们实践后多数认为较好的一种）。

第四图，是几株没有叶子的树干，用笔的方向和顺序如图中箭头所表示的那样，这是一般的画法。凡树干的下部或左边的枝条都是从上向下（或由左向右）画的；反之，凡树干的上部或右边的枝条都是由下向上（或由右向左）画的。这几乎可以看作是画树干的某种规律，其中是包含着非常重要的道理的。请特别注意。

第五图，是一丛尚有残叶的树干，基本上主要的枝干都是从上向下画的。为了强调空间的感觉，往往（不是刻板的，应该随时观察、研究）近的用浓墨，远的用淡墨，因为水墨山水画对用墨的处理规律是近的浓远的淡。至于每一树干（特别是近的）的画法则和第四图相同。

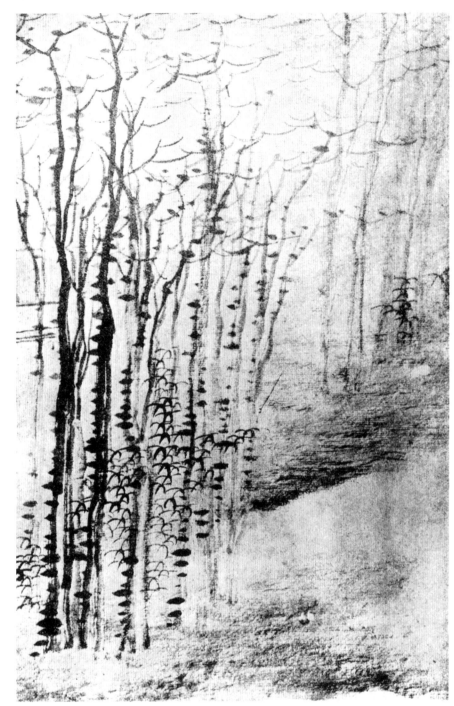

山水技法图五

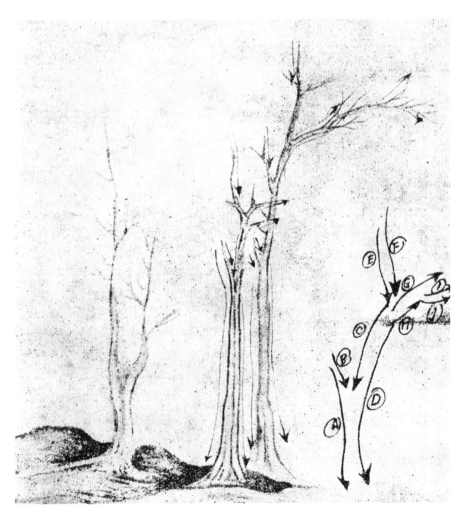

山水技法图四

丛枝

　　树枝特别是丛枝的画法，是比较不容易画好的，需要不断地写生。

　　第六图①是一丛梅树［明末恽南田（寿平）的作品］，在表现技巧上看是非常有功夫的。画这类成丛的树枝，既怕一棵棵的各不相关没有成"丛"的感觉，又怕乱画一气看不出树与树的交代，主要关键在于画树枝。

　　②是落叶后大树的一部分。主枝用浓墨，细枝用淡墨。用笔也和①不同，显然这树不是梅树，而是落叶较早的枫树、乌桕之类。

　　③是画树枝的几种基本的用笔方法。可以细细地观摩一番。大体说来，①②的丛枝基本上无非是它们的发展。

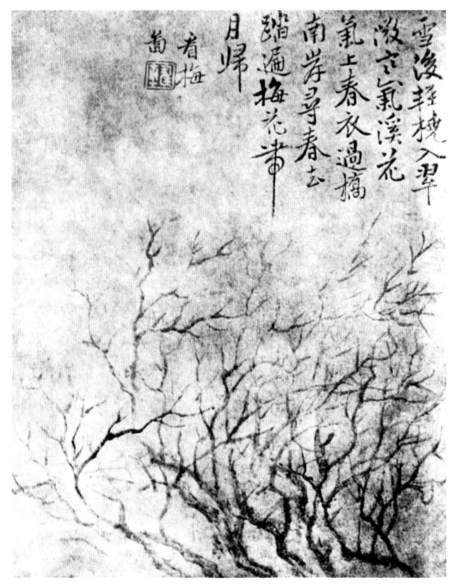

山水技法图六①

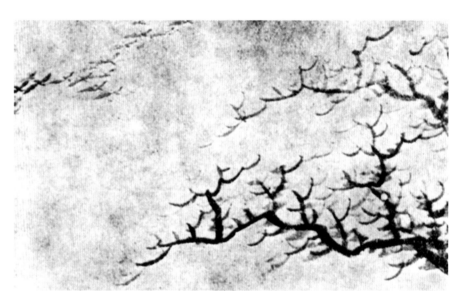

山水技法图六②

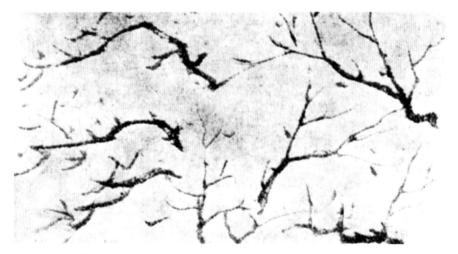

山水技法图六③

单叶

画树叶的方法大致可以分为两种：一种叫作"单叶"，一种叫作"夹叶"。一般的除针叶树外，"单叶"和"夹叶"也体现了中国绘画两种不同的表现手法（和花卉、翎毛一样），即没骨的画法和双钩的画法。

第七图、第八图的四种画例，都是单叶的画法，它们在很大程度上是比较典型的。

第七图①是由"★"的单元构成的（可能是冬青树）。不但每一个单元要自成节奏，还要一枝、一树自成节奏，而节奏又是根据空间和光线的关系来决定的。看图上的两株树，前者较浓、后者较淡，同时每枝每株又自成浓淡（浓淡是节奏的一部分）。这是动手的时候，应该考虑并加以掌握的。画的顺序是据枝干画起，向外展开。

②是由点点成的。用笔要中锋直点，先淡（水分不可过多）后浓，最好是一枝（至少的情况下）一株地点完，先点近的，后点远的。如画"松树针"多用此法。

第八图①是梧桐树，它表现了中国梧桐的特征。树皮的皴要用笔横画，树叶基本上是每三笔成一单元。它根据传统的规律用浓淡不同的单元表现了有生气的三株梧桐。

②是清初金冬心（农）的作品。值得注意的是该作品纯用彩色没骨的办法画树干，而且画得那样地生动。点叶和第七图②的用笔也不同，因为它是另一种树。尤其那树干的浓淡充分表现了树的空间和光线，这是不容易的。

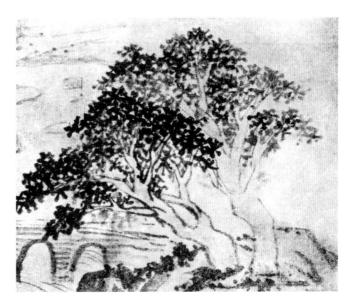

山水技法图七①

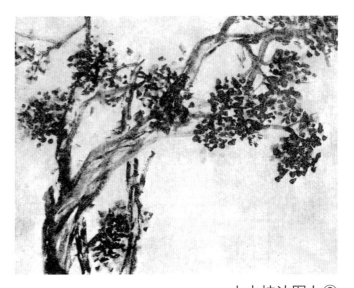

山水技法图七②

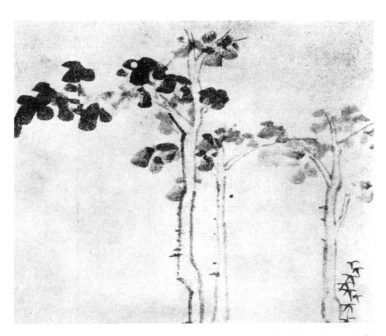

山水技法图八①

山水技法图八②

夹叶

夹叶的不同，应该是树的不同，也可以说由于不同的树叶采取了双钩画法才产生不同的夹叶形式。在一定程度上，夹叶的形式又是表现技法上概括和集中的高度收获。

夹叶是由同一类型的单元构成的。第九图①所举的一些例子仅仅是一部分，实际上把任何一种树叶双钩画出来都可以称为夹叶。

练习夹叶首先必须注意的是了解某一单元某一种树叶的组织和发展的规律（例如枫树有三角、七角的不同，同时它的叶是对生的……），其次观察它和枝干的自然关系，最后根据树的整体观念来画并突出重点。第九图②是清代王石谷的作品，这几株是画得比较成功的，A、B、C所示的单元组织都很简单，可是画得像树上长的、不像剪贴的，却不甚容易。

第十图也是夹叶的树。①是明代文徵明（璧）的作品，②是明代沈石田（周）的作品。显然①所画的是古老苍虬的枝干，夹叶和点叶参差互用（有苍松、古柏），构成一种静穆的感觉；②是梧桐，可以和第八图①对照研究。

一股的画法是先紧靠着枝干画起，渐渐向外展开。主要的是要心中有数，考虑俯、仰、正、侧和疏、密、轻、重等等关系，必须多多写生，自有体会。

山水技法图九①

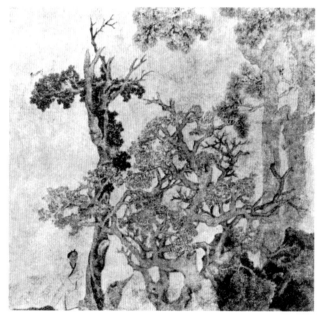

山水技法图十①

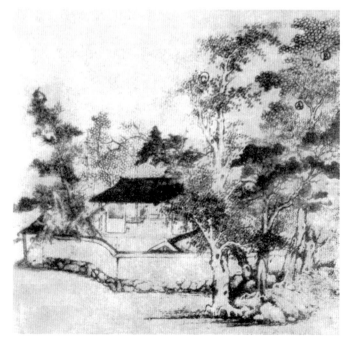

山水技法图九②

山水技法图十②

丛树

丛树是自然界中最容易看到的，也是最不容易画好的。可以先从两株画起，慢慢增加，左右远近，要特别注意。随时画些草稿（速写），画得勤画得多自然会有进步的。《芥子园画传》初集里面，有两株到五株的画法，即文下第十一图的①～⑥。①两株分形；②两株交叉；③大小两株；④⑤三株交叉；⑥五株交叉。这些画法可供写生前后的参考。

丛树有同种成丛（如松林、枫林⋯⋯）和多种成丛的不同。在画面上，即使是同种成丛也往往加上一二种别的树木以有变化些。第十二图的①～⑤和第十三图［是清代王石谷（翚）的作品］基本上都是同种丛树，细细观察（除第十二图④是全幅的一小部分外），却各有变化。

第十四图是明末石涛和尚（朱若极）的作品，第十五图是明末梅瞿山（清）的作品，都非常精彩。他们完全用水墨浓淡的方法将一丛杂树画得那么自然，那么有生气。

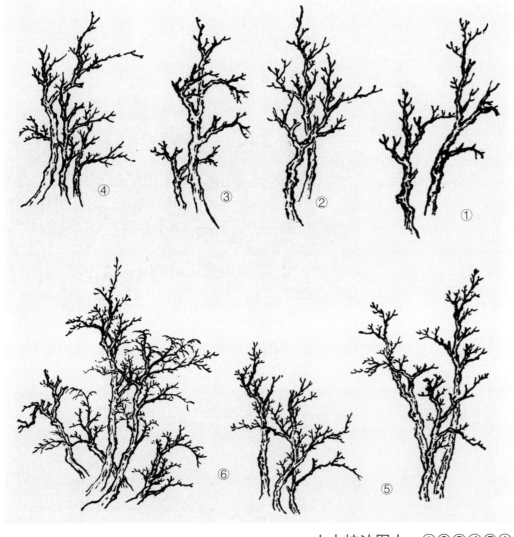

山水技法图十一①②③④⑤⑥

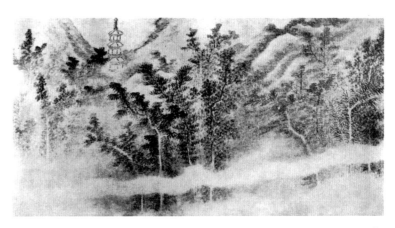

山水技法图十二①

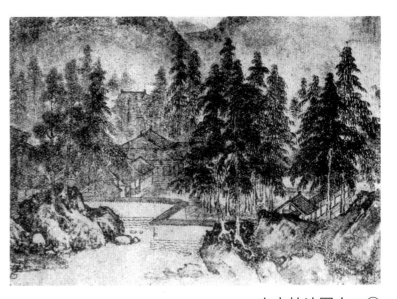

山水技法图十二②

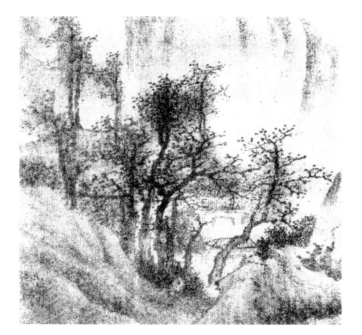

山水技法图十二③

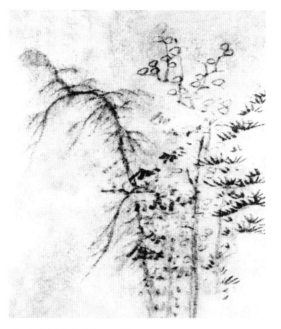

山水技法图十二④

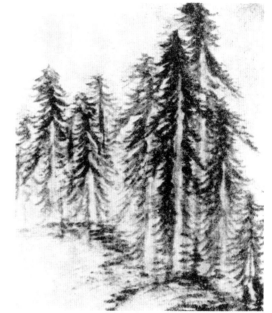

山水技法图十二⑤

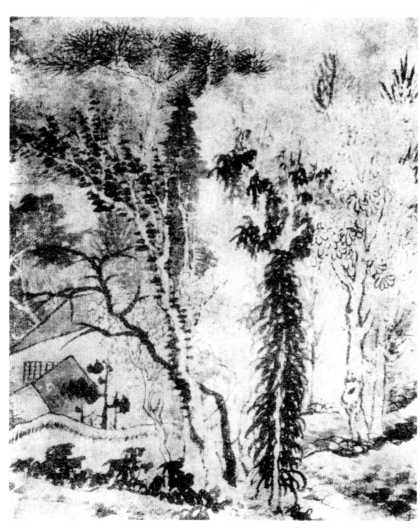

山水技法图十四

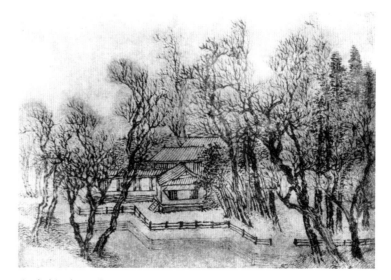

山水技法图十三

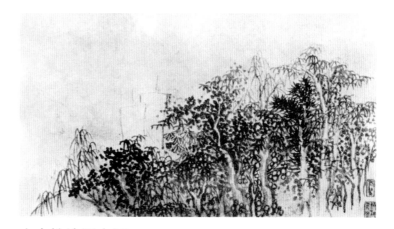

山水技法图十五

染树法

我们在夏季晴天上午六时到八时（或下午五时到七时）阳光变化较快的时候走进树林里面，静静地观察，就会看到光的变化对于树干、树枝和树叶的影响。中国画的渲染方法，在一定程度上对于画树主要的作用就是企图有机地来表现光和整个画面的季节和气候。

一般说，背光的部分是暗的，用浓墨；向光的部分是明的，用淡墨或利用空白。但在具体的表现技法上必须加以统一，同时又必须予以变化。当基本上掌握了这一关键的时候，最初用淡墨（或淡色）小心地加以渲染，一次不够，再染一次，有时染五六次、七八次，只看需要，都可以的。切不可贪图便捷，希望一次就解决问题，这是办不到的。

第十六图是五株树干的染法。最近的那株浓叶的，是渲染了三次的结果，最右的一株也如此。

第十七图是明末龚半千（贤）的作品。那三株树实在画得精彩之至。请细心观察树叶的染法，既生动而又富有变化，这完全是从自然的观察中得来的，值得学习。

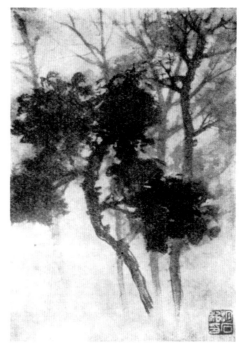 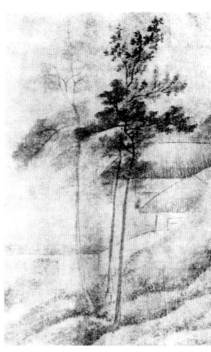

山水技法图十六　　　　　　　山水技法图十七

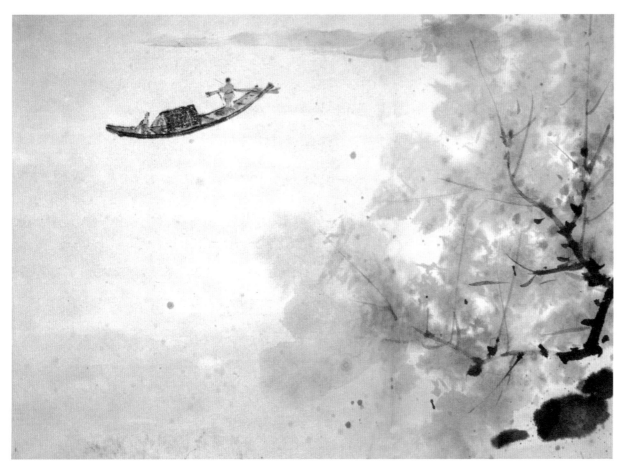

春江泛舟

丛竹、丛柳和大树

画丛竹最忌（也最容易）画成竹篱笆，要求每一根都像土里长出来的，同时整个的一丛又要自成姿势。第十八图①是竹径的一部分，在径的两边，参差地长着修竹，可以令人想到竹阴深处。

柳是耐水的乔木，所以它和堤岸、池塘、湖沼的关系非常密切。又由于它生长最快、树荫对农作物生产的影响，每年总是相当高频率地进行整枝。年代久了，就形成干部特别粗大苍老，枝条（因为是新发的）却细嫩修长的情况，这是柳树极常见的姿态。因此，古人就根据这些现实的观察体会，教我们画柳树要当作画枯树那样来画（表现它的老干），然后在枯树的枝干之上画细长枝条（表现它的新枝），即成柳树。"画树难画柳"，这方法充分说明了古人的用心处，也说明了中国画的卓越成就。

②是水边丛柳，③是宋人的作品，表现了老干新枝的典型。

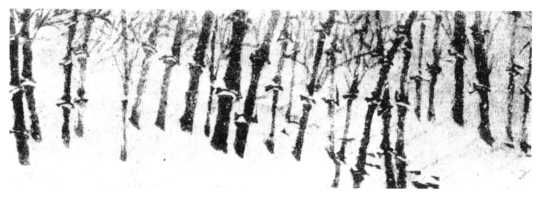

山水技法图十八①

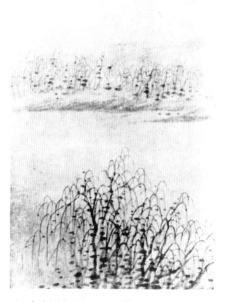

山水技法图十八②

山水技法图十八③

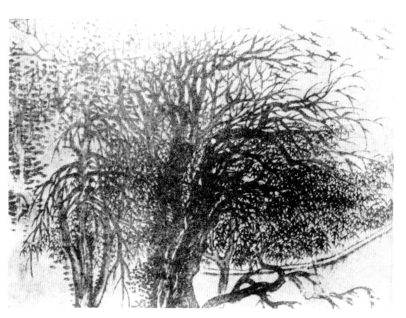

山水技法图十八④

大树是不容易画好的。因为它有无数的枝蔓，既要画得苍老雄壮，又要枝枝叶叶交代清楚。④是比较好的一例，足供参考。

第十九图是清代吴渔山（历）的《仿赵大年湖天春色》。通幅由柳树构成，表现了江南水乡的气氛，有春风拂面的感觉。

第廿图是宋人（佚名）的作品《寒林秋思》。在这幅画上，我们可以看到古代画家高度的智慧和卓越的技术，特别是各种不同的树木的描写，充分显示着宋画谨严不苟的精神。

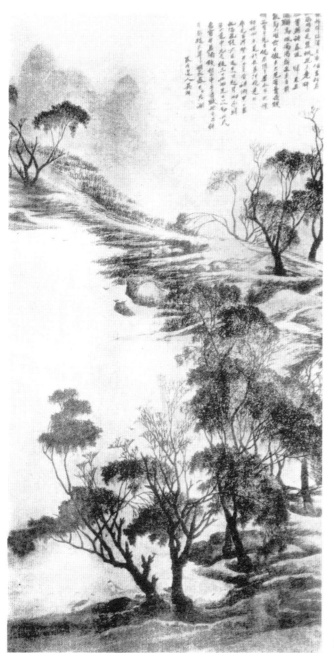

山水技法图十九

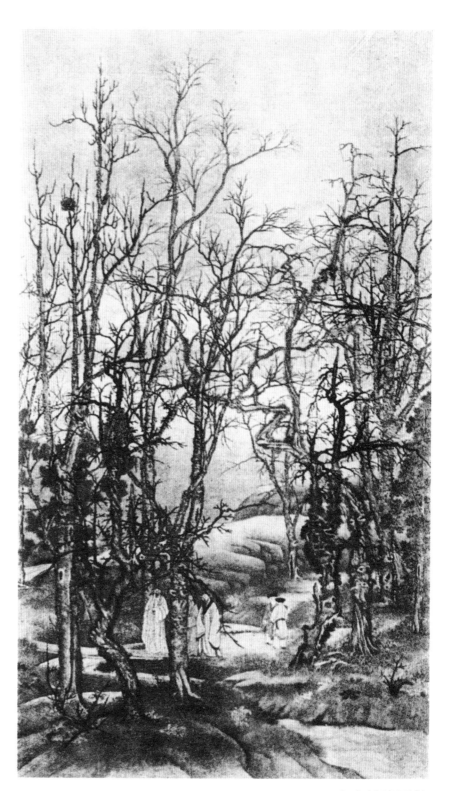

山水技法图廿

画树技法演示

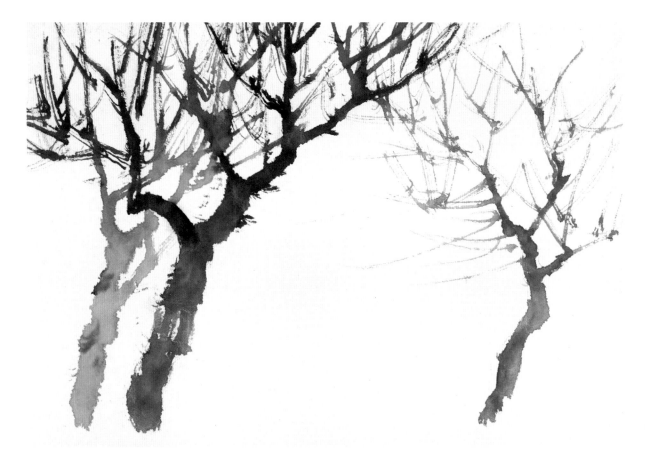

色墨相破杂树法图一

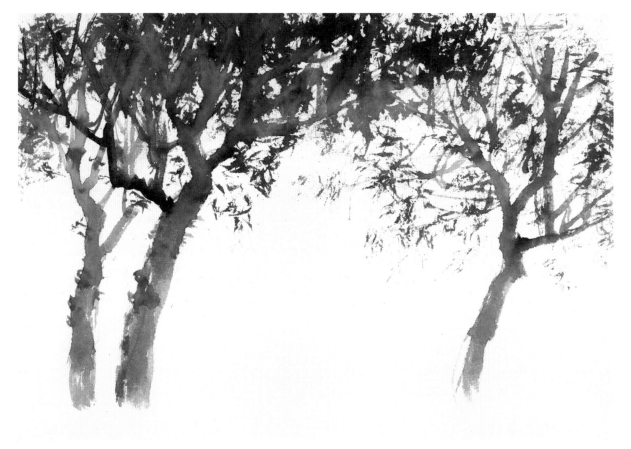

色墨相破杂树法图二

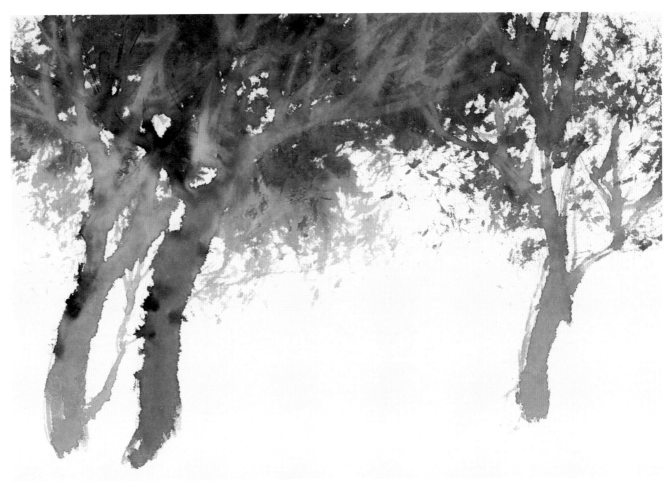

色墨相破杂树法图三

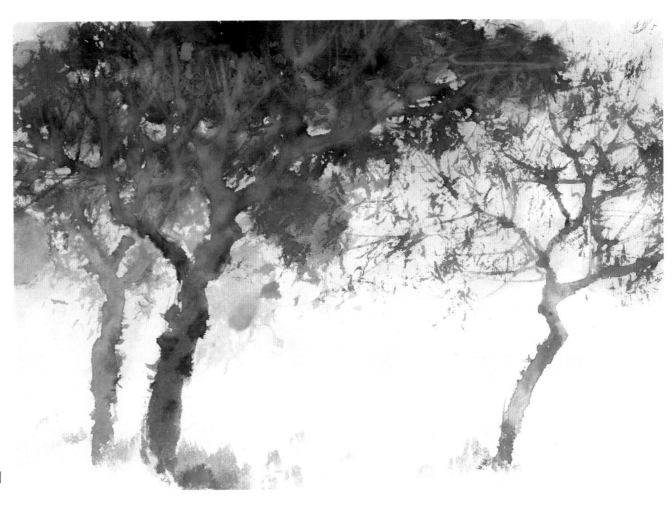

色墨相破杂树法图四

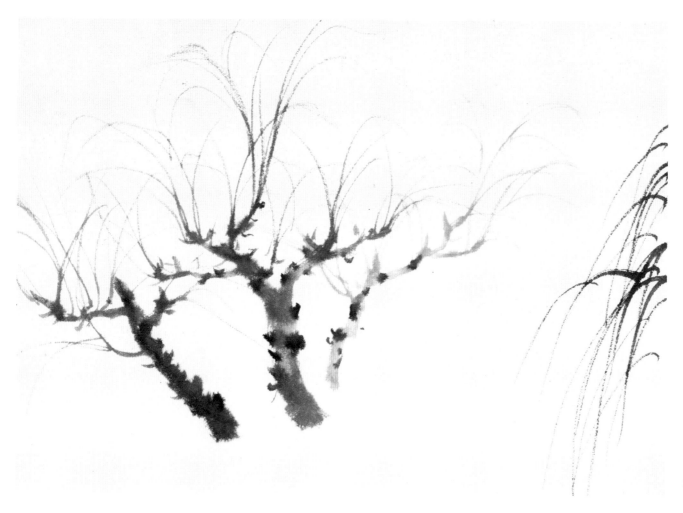

柳树画法图一

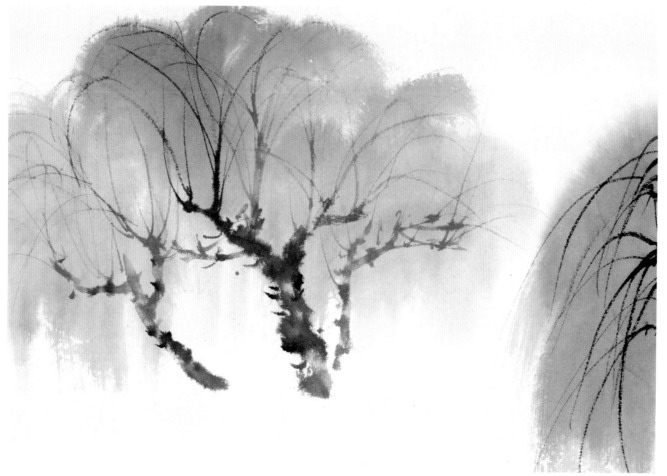

柳树画法图二

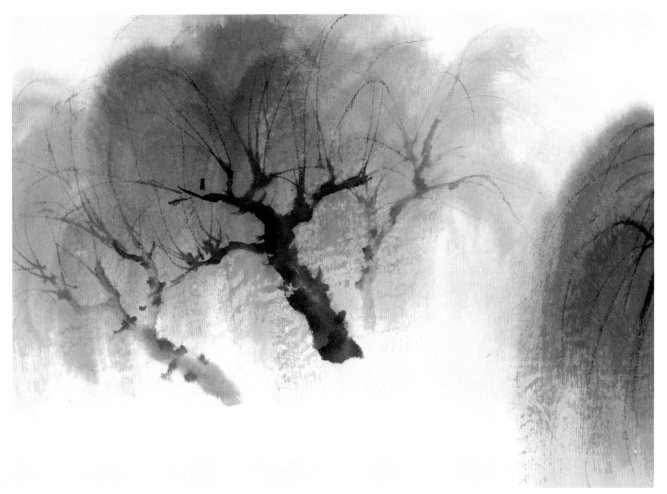

柳树画法图三

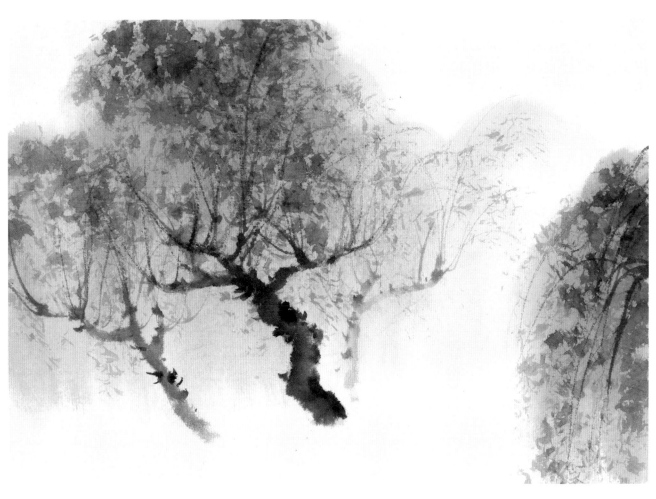

柳树画法图四

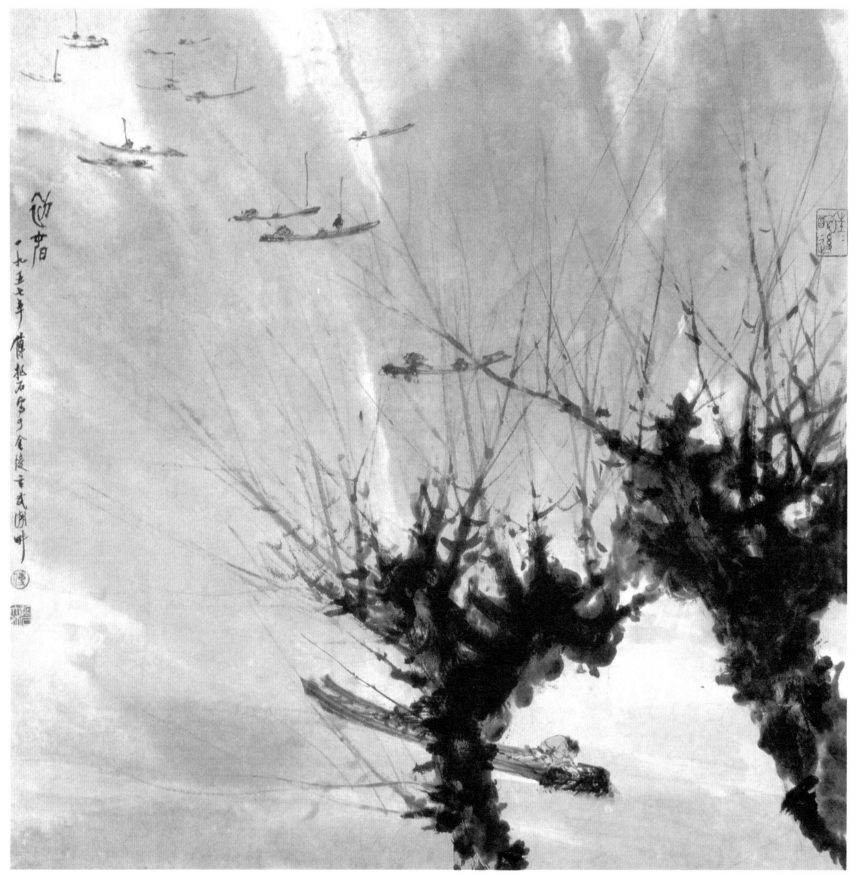

初春

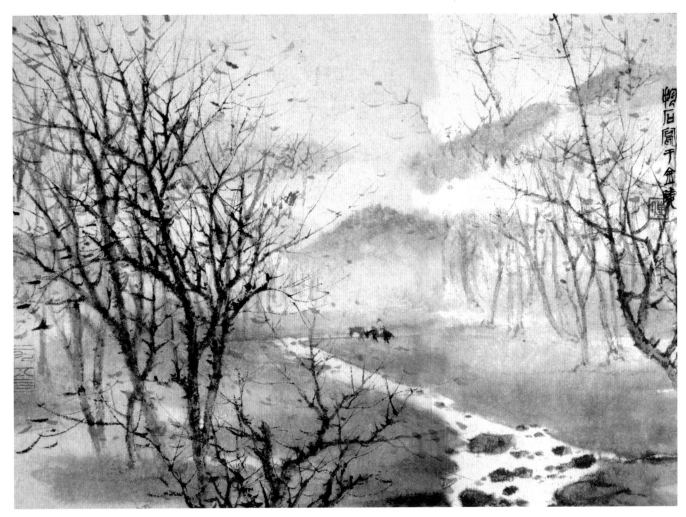

四季山水——冬

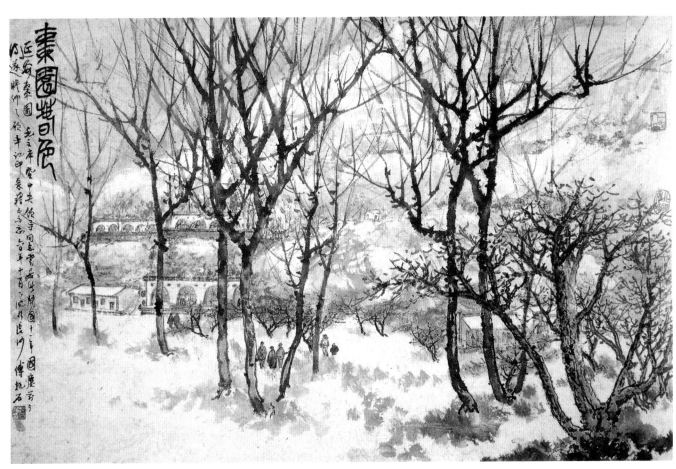

枣园春色

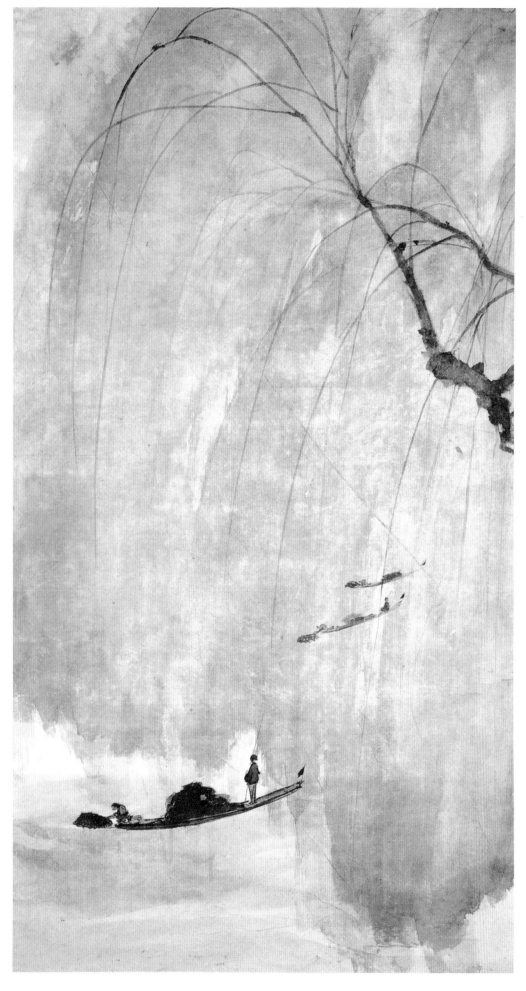

春分杨柳

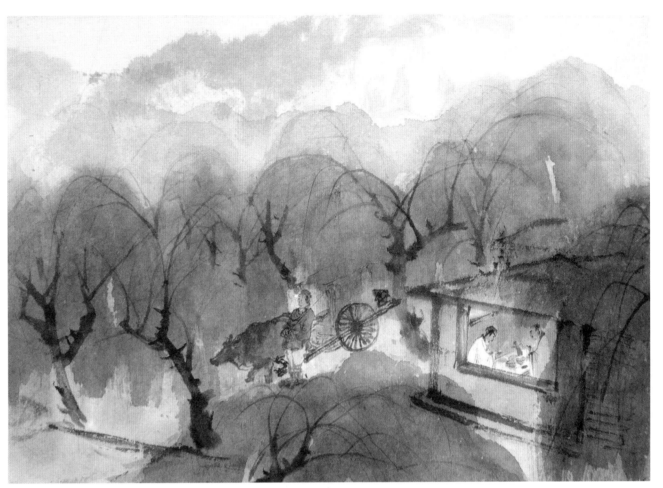

唐人诗意

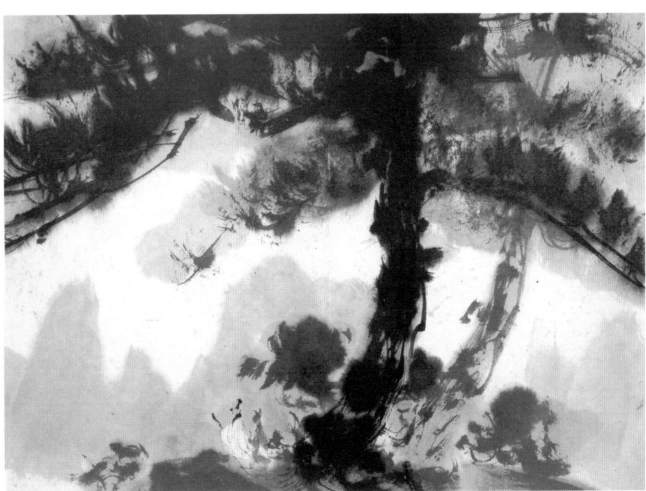

松下高士

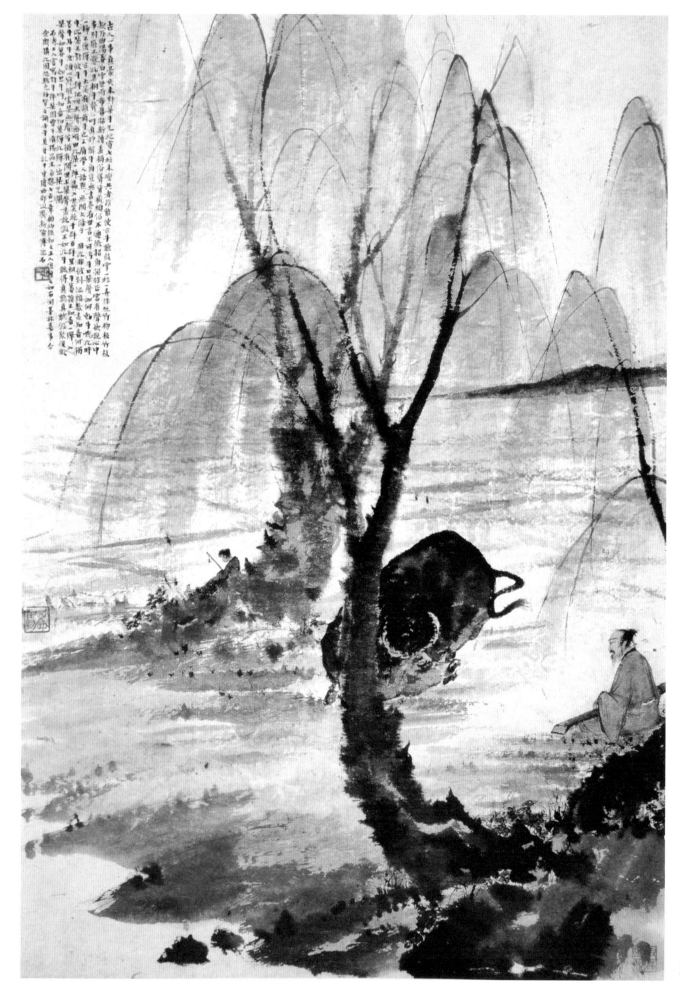

古人一事皆取於造化不强系野物之已欲宣
写……（印）

对牛弹琴图

画山石技法

画石起手式

画石是画山的第一步，要表现它的立体感，这个基本的要求都反映在古人"石分三面"的这句话里。

所谓"石分三面"，主要是初步地通过轮廓线条的轻重转折来表现它。

第廿一图①～④是几种基本画法，在技法上以①为起手。换句话说，②③④无非是①的发展和延伸。而①的构成，在一般情况下最好一笔（由 A–E 的顺序）画成。

希望根据这图（特别是①）反复地练习，用笔是中锋、侧锋并用。中锋的线条多半圆劲有力，而侧锋的线条则便于转折。具体说，①是以中锋为主的，④是以侧锋为主的。

不要以为简单而忽视画石，古人常常警告山水画家的就在这儿。

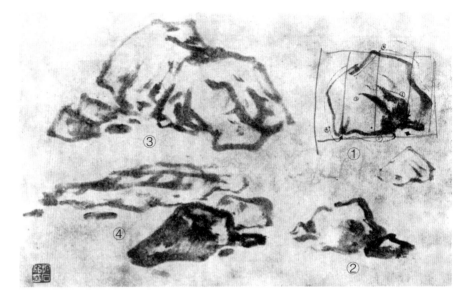

山水技法图廿一①②③④

南京速写·燕子矶

南京速写·燕子矶

画山，是山水画中主要的部分。

由于地质的构成不同，所以表现的方法也不同。现在就一般的画法程序来介绍画山的基本技法。

在技法上，画山大约有"勾""皴""染""点"四个主要阶段。这四个阶段也不是机械的，非如此不可，而是希望学者在描写真山水的时候，综合它来灵活运用，从不断的写生实践中来掌握和运用各种不同形质的表现。

现在以描写部分的山崖为例。如第廿二图①把主要的轮廓线用淡墨（从上而下地）画出来。在这个阶段中，确定山的外形和主要的轮廓（即古人所谓"分合"），这是第一步，一般叫作"勾"。

在"勾"的基础上，用淡墨的线条或长或短地画出其中的明暗面，这是第二步（如②），叫作"皴"。"皴"是中国山水画突出的表现技法之一，是学者最困难的一个阶段。

皴了（干透了）之后，用淡墨一次或多次地染出山形的光（明暗），如第廿三图①，这是第三步，叫作"染"。

染的工作，如前面所谈到的，不是一次可以解决问题的。每染了一次以后，原来的轮廓线条被冲淡了，当这时候，须用较浓一些的线条再勾一次，或多次（如第廿三图②和第廿四图①）。最后（第四步）在较暗的地方加以浓墨的皴、点，就叫作"点"（如第廿四图②）。

这四个阶段——勾、染、皴、点——及其顺序，初学时，最好不要违反它。

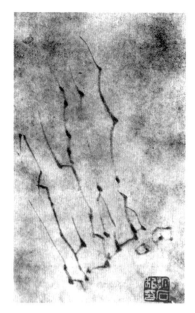 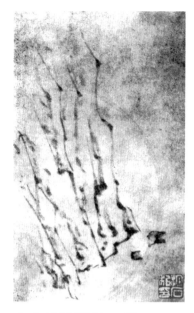

山水技法图廿二①　　　　山水技法图廿二②

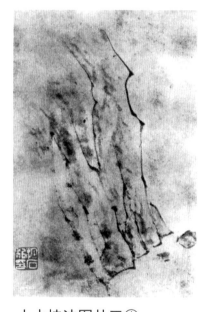 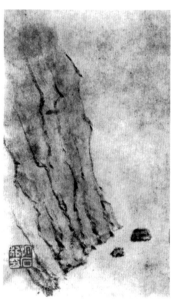

山水技法图廿三①　　　　山水技法图廿三②

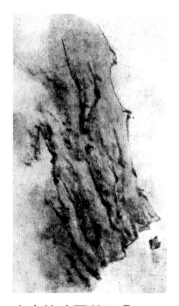 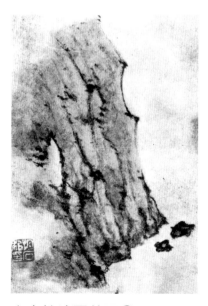

山水技法图廿四①　　　　山水技法图廿四②

皴法

皴法在山岳的描写上是具有特殊重要性质的技法之一，也是历代杰出的山水画家们富有创造性的表现手法之一。由于后来，特别是从明代中期以后画家逐渐脱离了生活、脱离了现实，把原来发生发展于真山水的活的皴法当作形式看待，于是往往为一些不正确的说法所束缚，只守着一两种皴法来写祖国姿态万千的山水了。

大约在元明之际就有了皴法的名称，如披麻皴、云头皴等。到了明末清初，皴法的名称越来越多，实在没有必要，我们可以暂不管它。

实际来说，皴法不过是以线条为基础来表现山岳的明暗（凹凸），因为地质的构成不同，所以表现在山岳的外形上自然也不同。长时期以来，画家们从不断的创作实践中逐渐地取得经验并掌握到种种不同的表现方法的规律，这原是合理而可贵的极为优秀的传统技法之一，可是还有不少的人对皴法的重视是很不够的。

从表现技法和实际应用两方面来看，主要的是下面六种皴法系统（括号内是同种、异名或近似的）：

1. **披麻皴系**（长披麻皴、短披麻皴）
2. **卷云皴系**（云头皴、弹涡皴）
3. **雨点皴系**（米点皴、芝麻皴）
4. **荷叶皴系**（解索皴、乱柴皴）
5. **斧劈皴系**（大斧劈皴、小斧劈皴、长斧劈皴）
6. **折带皴系**（泥里拔钉皴）

由于地质构成的关系，某种场合必须两种皴法相间使用。

第廿五图至第三十图是几种比较常见的皴法。第廿五图是清代王椒畦（学浩）的作品，一般认为是属于"披麻皴系"的。这种皴法，主要是表现土山的外貌。相传五代董源、巨然多用此法，因为他们写的多是江南山水，是符合自然的、实际的。

第廿六图是明末梅瞿山（清）的作品，一般认为是属于"卷云皴系"的。这种皴法，主要是表现古老的山峦，别具一种苍莽而又遒劲的感觉。

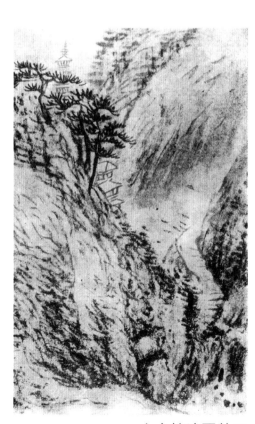

山水技法图廿五

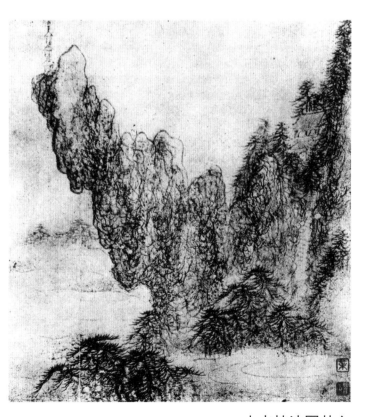

山水技法图廿六

山水技法图廿七①

山水技法图廿七②

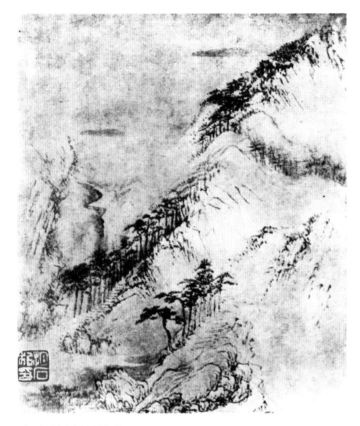

山水技法图廿八

山水技法图廿九①

山水技法图廿九②

山水技法图三十①

山水技法图三十③

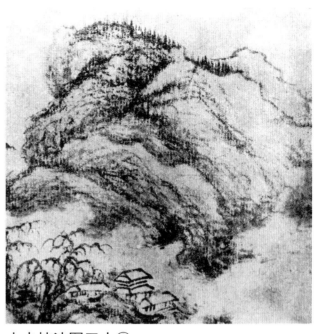

山水技法图三十②

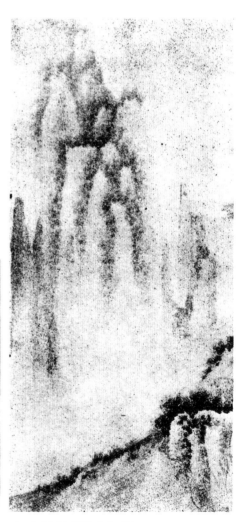

山水技法图三十④

岩脚和溪涧

岩脚和溪涧的关系是非常密切的。所谓岩脚，是指的山岩的脚部，它是随着山岩自然的形势而形成的。因此，它的用笔（主要是皴法）就必须和山岩一致。

第三十一图的①②③，就表现了溪涧的深度、广度的不同，特别是①和②，前者显然是高山之下的流水，后者是小小的木桥连接了湖沼的断堤。两种画法表现两种景象。③是浅水峰旁水草丛生的一角，和①②又有所不同。

④是远山岩的坡脚，容易表现比较辽阔的水面，这是江南山水中最常见的景色之一。⑤就不同了，完完全全是相当高的岩底，底下有涧，虽没有画水但水是流着的。

我们的要求，不只是分别描写它们的形象轮廓，更重要的还是通过不断的写生，结合传统的技法逐渐能够表现不同景色的不同意境。一般多用侧笔。

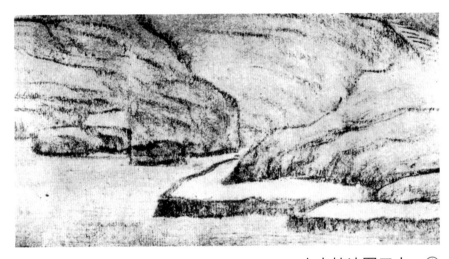

山水技法图三十一①

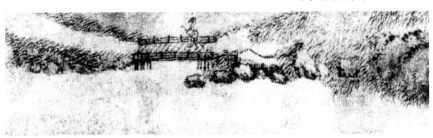

山水技法图三十一②

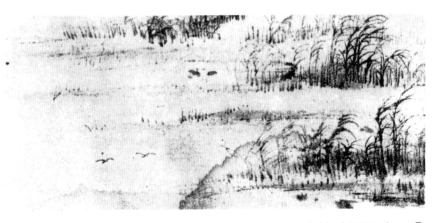

山水技法图三十一③

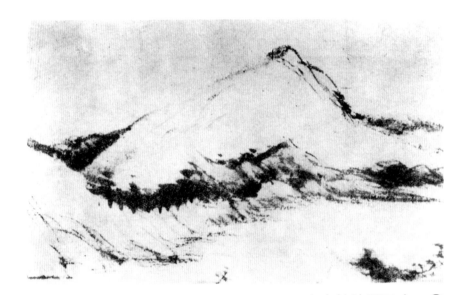

山水技法图三十一④

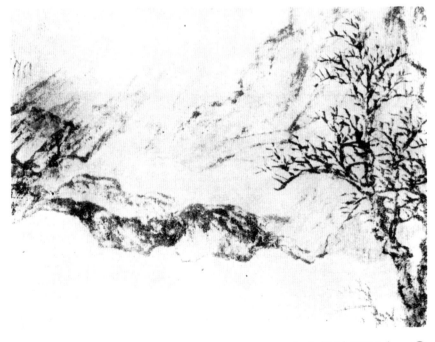

山水技法图三十一⑤

瀑布和流水

和岩脚、溪涧一样，瀑布、流水也是山水画技法中重要的一部分。

第三十二图①⑤⑥恰好表现三种不同的瀑布。首先用淡墨将轮廓勾得相当准确，当两边山岩深到一定程度的时候，再用较浓些的线条尽可能随着轮廓重勾一次（若是着色的，就再用赭石勾一次）。①的三叠是很简单的；⑤的两叠冲力相当大，岩脚非染得恰到好处不可；⑥就需要一层一层地画清楚，不然，就不会像活的水了。

②③④是三种曲折缓急不同的流水。③最缓，可以用线条来直接描写。这方法，只适用于小部分，面积过大时，纯粹用线条来画流水是比较困难的。②的水相当干涸，大大小小的石块都露出水面，这种情况要格外留心那些石块的浓、淡、高、下，加以不同程度的渲染，使小桥下面的流水尽在乱石下面流过。④的水是汩汩流着而且是相当急的，主要在石块的上面和下面用功大，一面是在画石头，更重要的也是在画流水。

问题就是如此，当你画水里的石块时，切不要专心在石块的上面，要严格注意的倒是石块（上、下、左、右）周围的空白。④是比较典型的，值得研究、学习的一例。

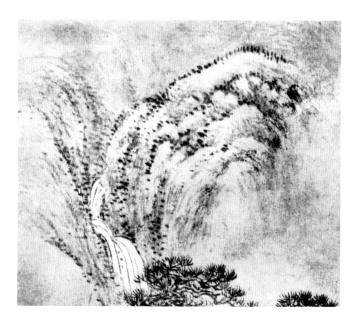
山水技法图三十二①

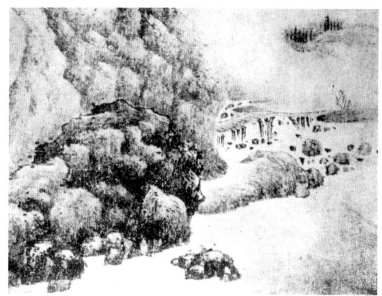
山水技法图三十二②

山水技法图三十二③

山水技法图三十二④

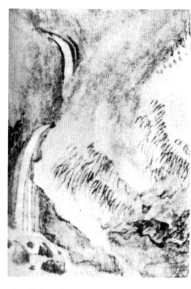
山水技法图三十二⑤

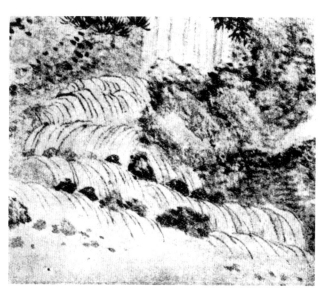
山水技法图三十二⑥

中国画家对于空间的表现手法，大约在10世纪以前就完成了"三远"的画法。"三远"画法的创造及其综合的运用，出色地为中国绘画富有现实主义精神的创作方法提供了极为有利的条件，打破了空间的限度，能够更好地、生动地为主题服务。

我们站立在大自然的面前，除了平视之外，不外仰视和俯视。这是常识也是合乎科学的。一般说，平视就是"平远"，仰视就是"高远"，俯视就是"深远"，请参考第三十三图①。

第三十三图②③④是南宋杰出的山水画家夏禹玉（圭）《江山胜概图卷》的几个部分，作为"三远"的说明资料，原是不很完整的。但由于它是一个长卷，就更能看出在一幅画面上如何灵活地综合地来使用它。②是接近"平远"的，③是接近"深远"的，④是接近"高远"的。

第三十四图是清代华新罗（岩）的作品，画的是"雪山"，第三十五图是清代黄端木（向坚）的作品，画的是"贵州开龙场"，都极富有参考价值。

山水技法图三十三①

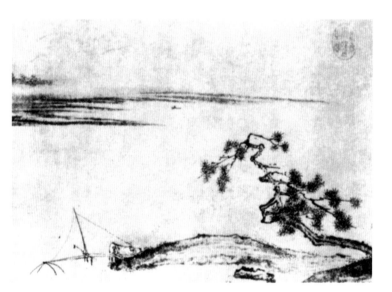

山水技法图三十三②

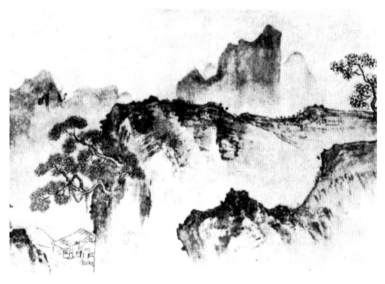

山水技法图三十三③

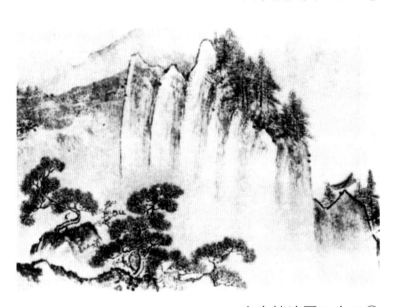

山水技法图三十三④

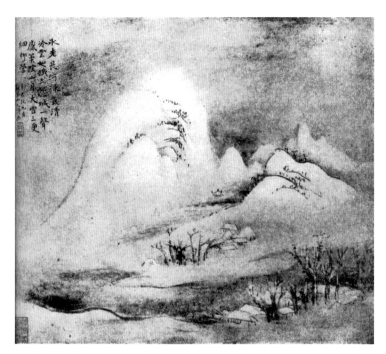

山水技法图三十四

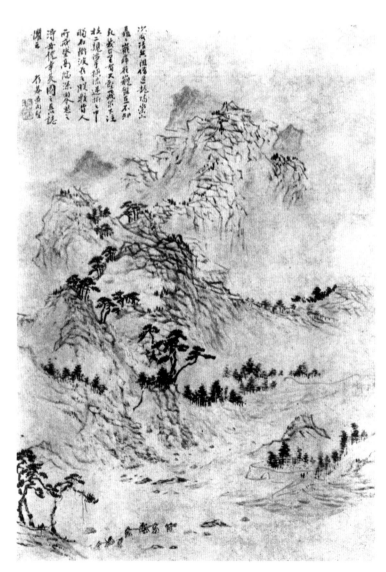

山水技法图三十五

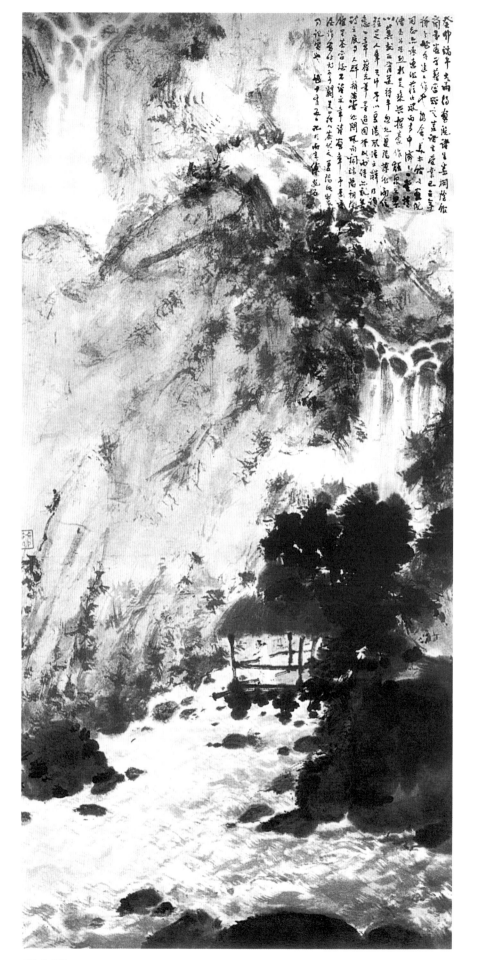

听泉图

山石技法演示

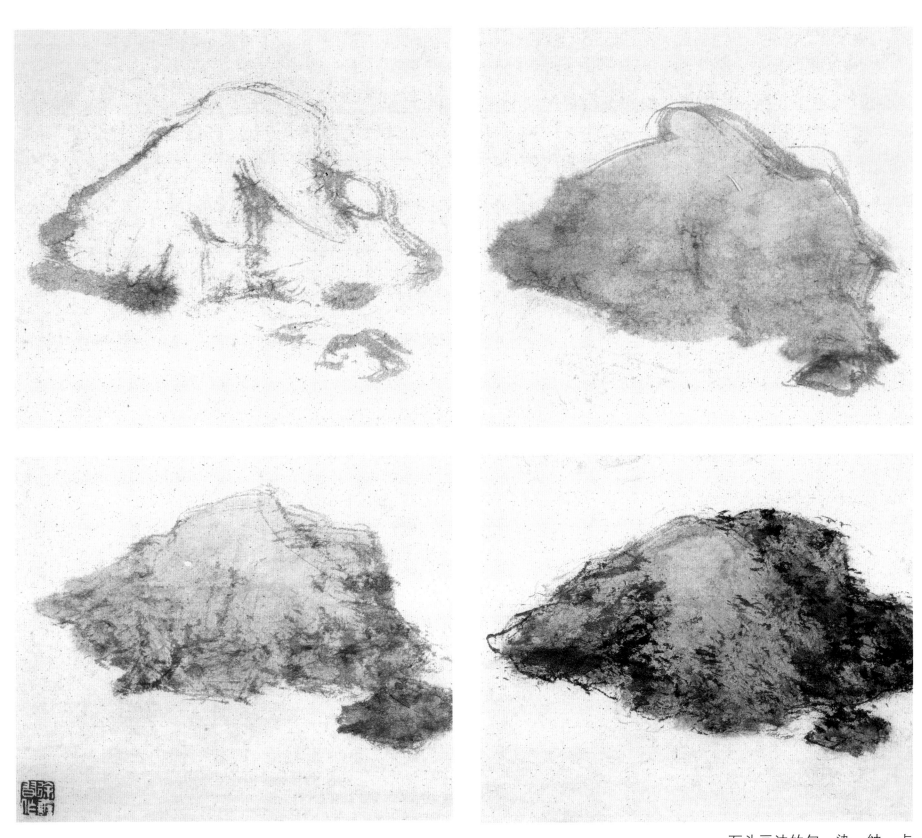

石头画法的勾、染、皴、点

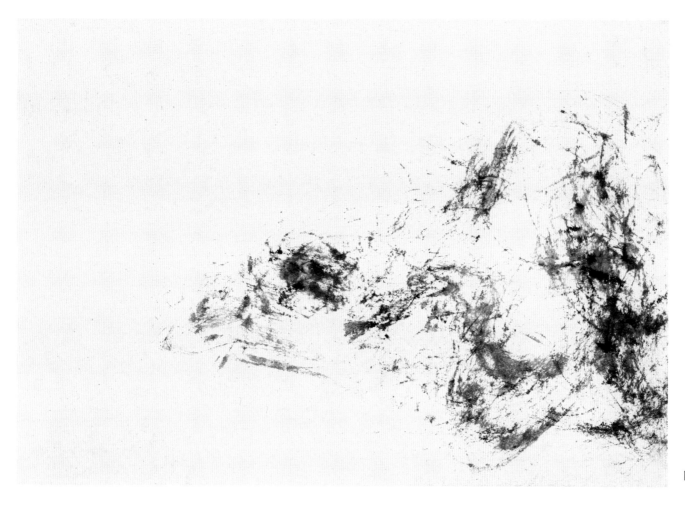

山坡画法图一

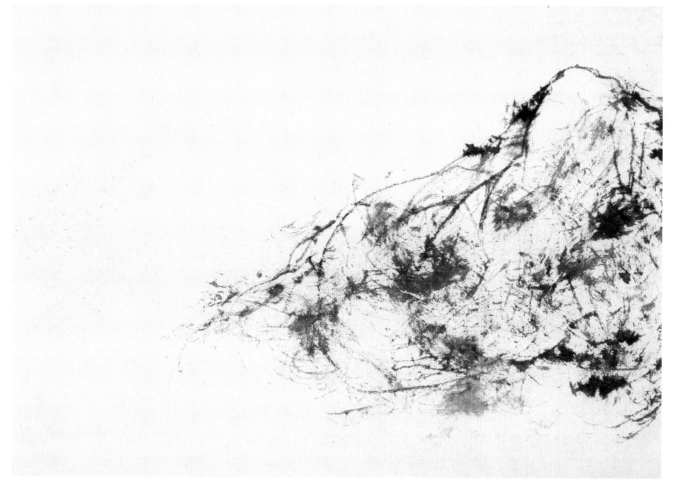

山坡画法图二

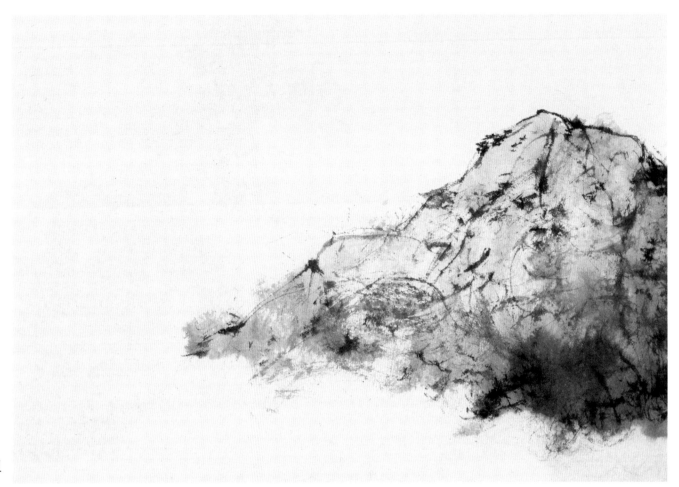

山坡画法图三

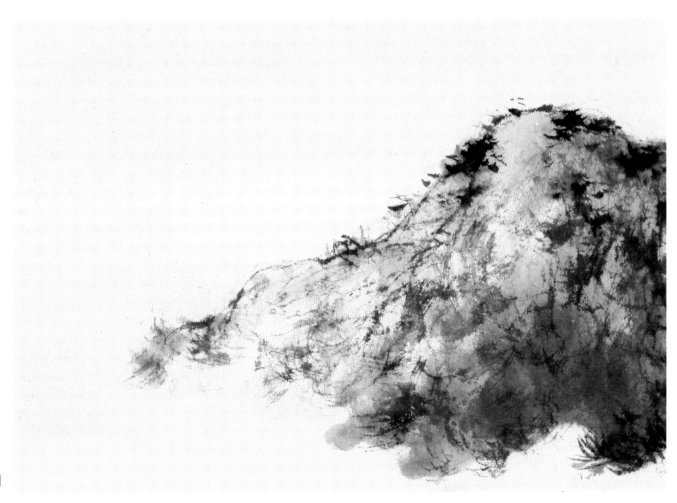

山坡画法图四

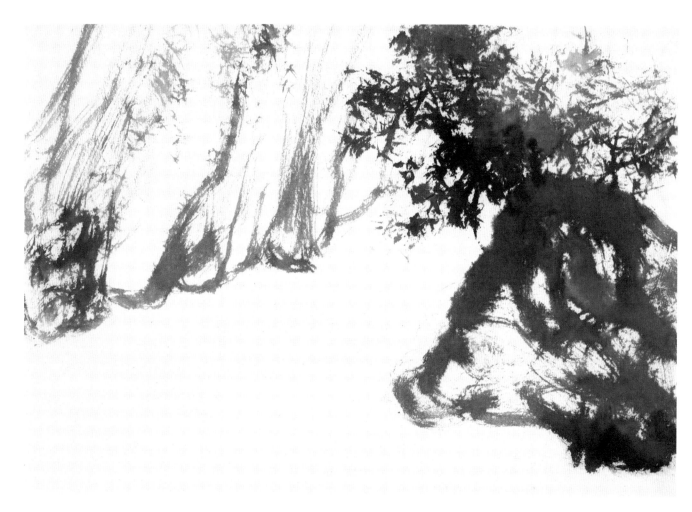

岩脚溪涧图一

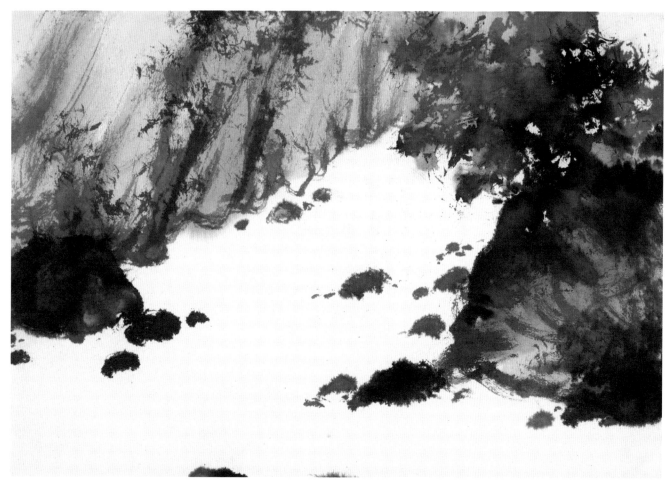

岩脚溪涧图二

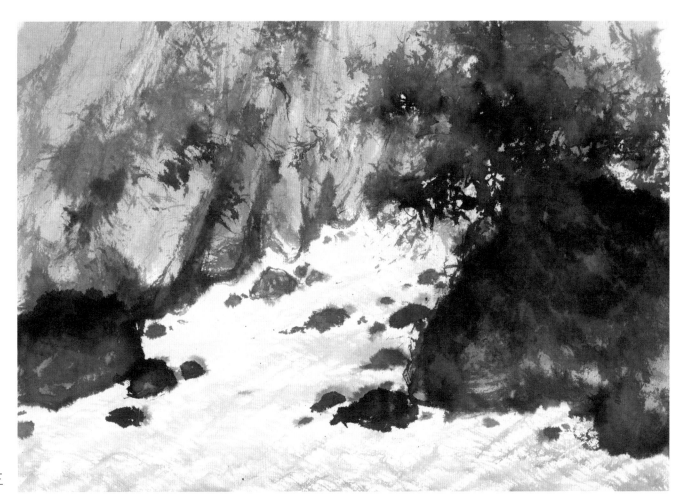

岩脚溪涧图三

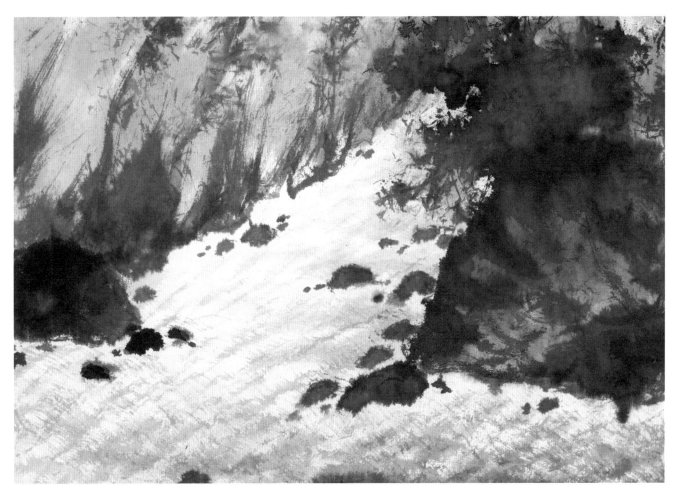

岩脚溪涧图四

画山石例图

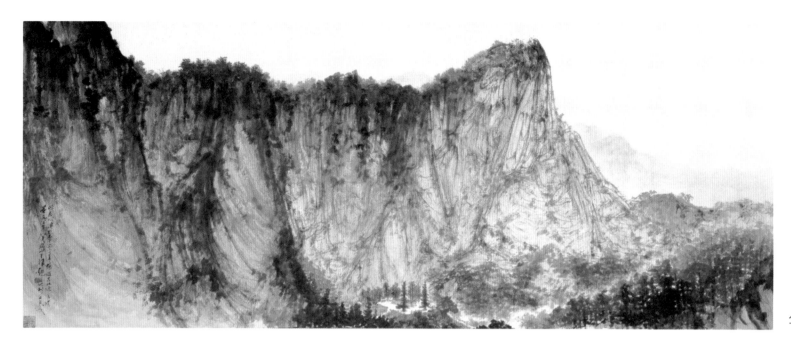

华山耸翠

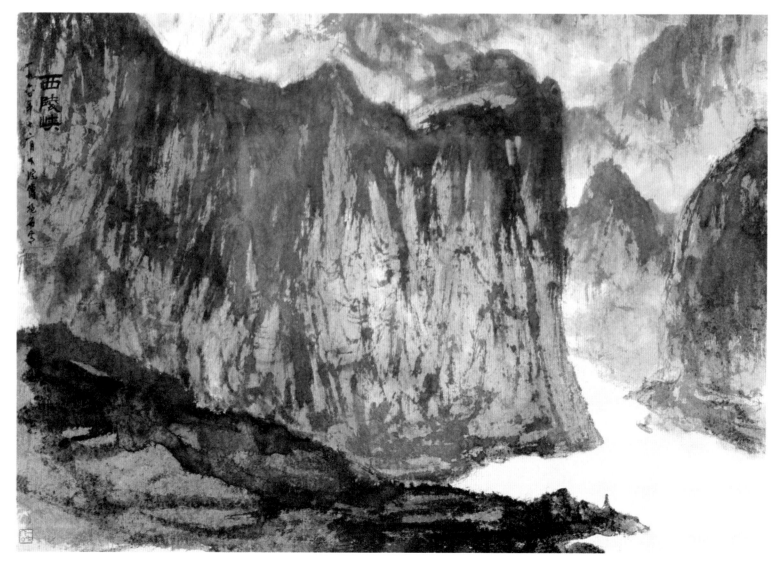

西陵峡

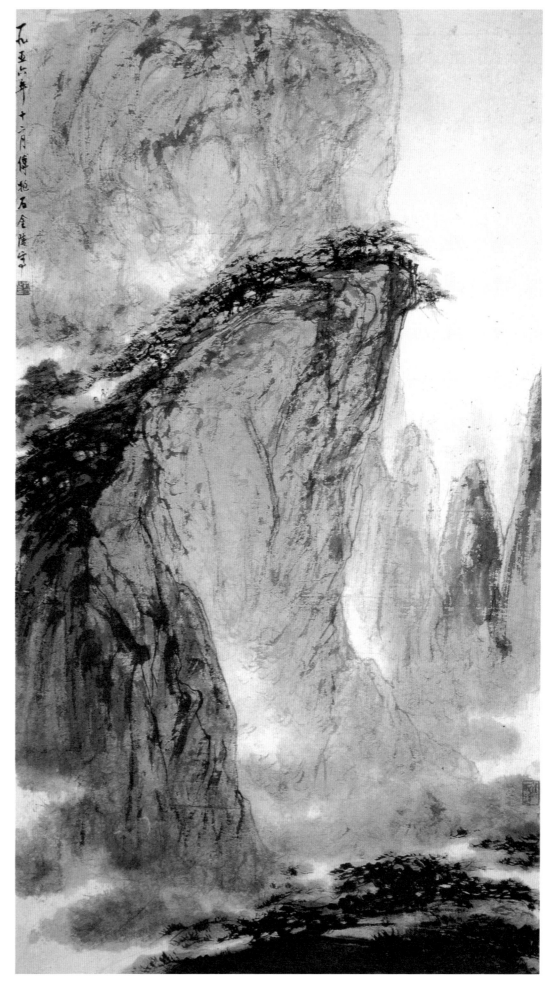

苦瓜炼丹台诗意

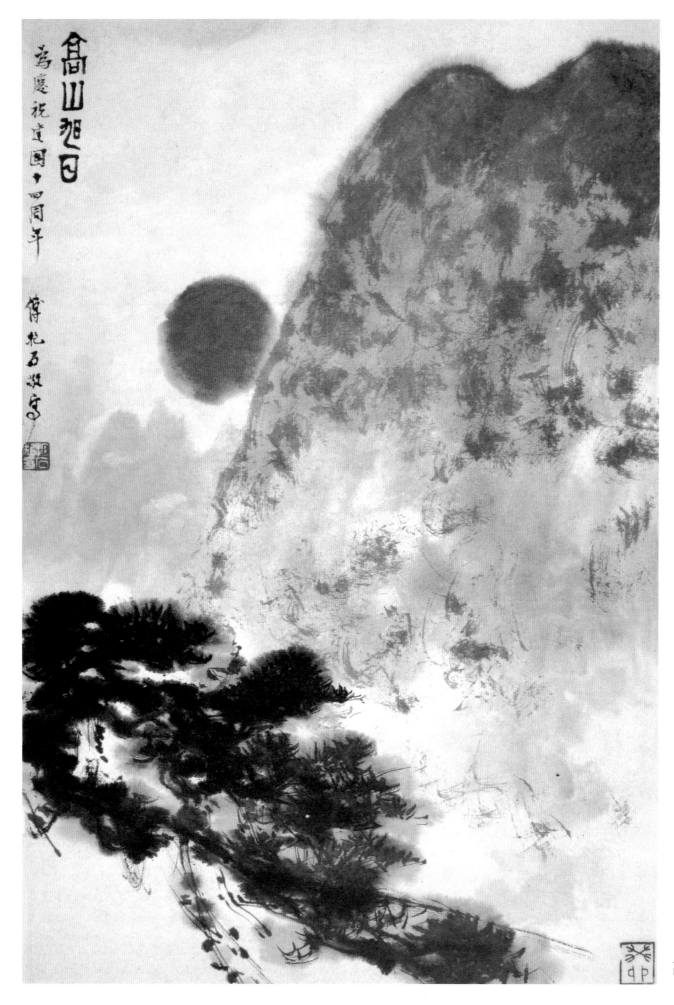

高山旭日

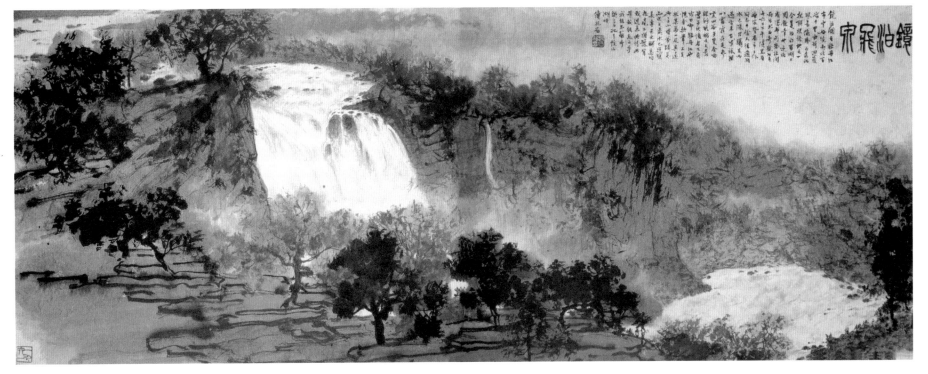

镜泊飞泉

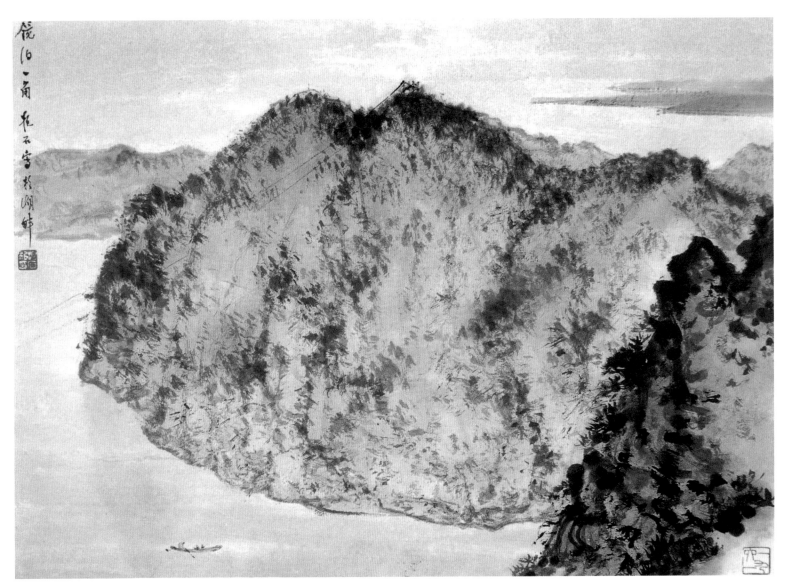

镜泊一角

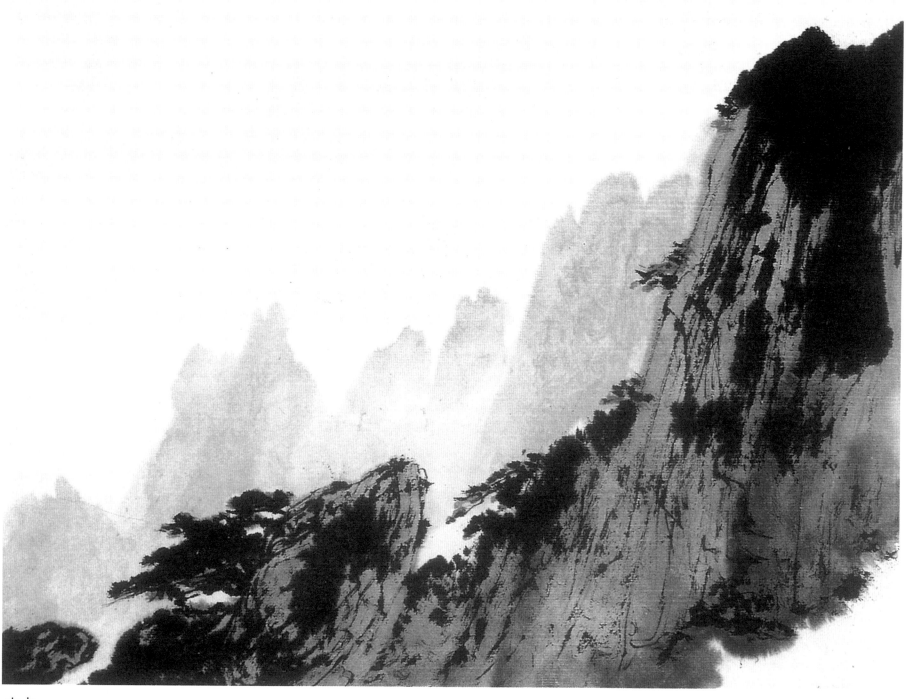

山水

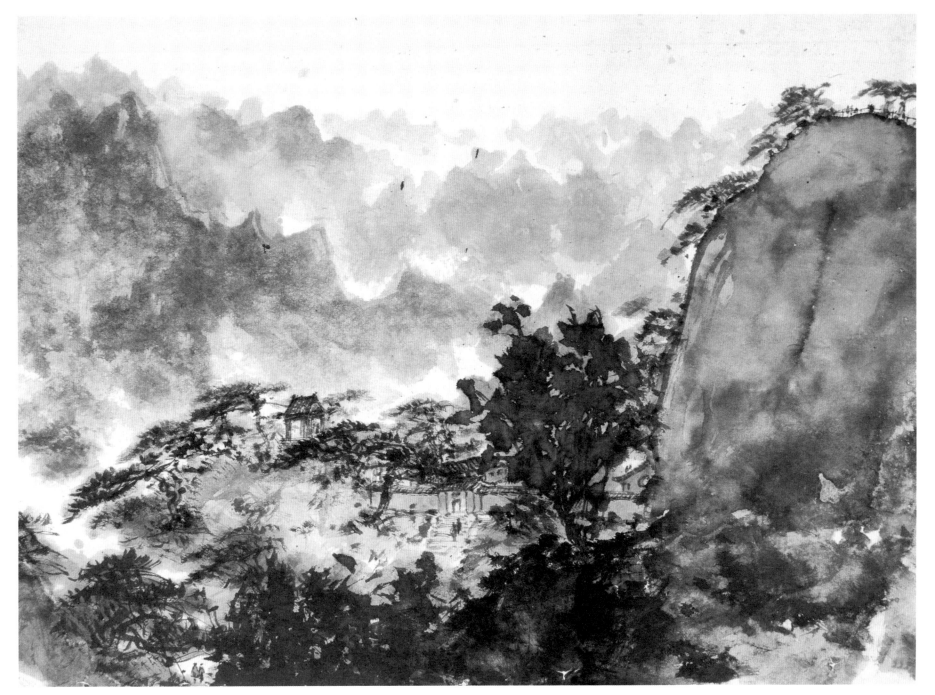

假日千山

山水写生

1961年傅抱石在东北进行写生

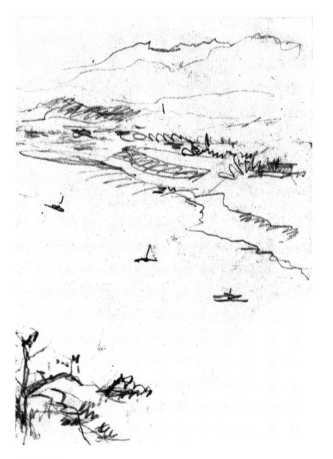

富春江

　　中国山水画的写生有它自己的特点，有别于西洋画中的风景写生。中国山水画写生，不仅重视客观景物的选择和描写，更重视主观思维对景物的认识和反映，强调作者的思想感情的作用。在整个山水画写生过程中，必须贯彻情景交融的要求。作者通过对景物的描写来反映自己的思想感情。首先要选择写生的地点，合于自己的兴味才能触景生情，如果在自己丝毫不感兴趣的地方写生，即使花很大力气也是不会取得好的效果的。勉强画成，只是干巴巴地如实描写，与中国山水画的写生要求相差甚远，那是没有意义的。

　　中国山水画写生要按"游""悟""记""写"四个步骤进行。

　　游：每到一个地方写生，千万不要看到一处风景很动人，马上就坐下来画，把看到的风景如实地搬上画夹，这不是中国山水画写生的方法。首先必须"游"。"游山玩水"对中国山水画家来说，就是深入细致地去观察。一座山，你山上山下，山前山后跑遍了，从高处、低处不同角度观察它的形象，分析它的特征，对它做全面的了解，你作画时才真正心中有数。山景随着时间、季节、晴、雨等各种变化而变化，有着不同的韵味。特别值得注意的是晴天和下雨的变化。晴天是山青、水明、树重、云轻，一览无余，层次清晰；而下雨则不同，所有景象朦朦胧胧，雨丝中山色树影时隐时现，在模糊中见到极微妙的变化，本身就是绝妙的水墨画。

　　概括地说，深入生活进行山水画写生，重在"深入"二字。要深入观察，深入了解，要在生活中激发作画的热情。

　　悟：就是要深入思考，概括提炼。"游"只解决对景物的全面了解。进一步则必须深入思考、分析，在掌握表现对象的特征之后，要去芜存菁，由表及里，深思熟虑地去构思，去立意。"意在笔先"就是这个意思。意境植根于"游"的基础，也就是说，意境是从生活中酝酿而成的。自然是美的，立意是把美的因素综合起来，使之升华成为更美满、更有理想的景物。"悟"是客观景物反映到主观意念上，重新组织成艺术形象的重要过程。经过艺术加工的景物，应该比原来的更集中，更美。早在南北朝，南朝宋人宗炳就提出"身所盘桓，目所绸缪""应目会心""万趣融其神思"的主张。唐代画家张璪又提出"外师造化，中得心源"的著名论点。山水画主要是抒写山水之神情。这"神情"出之于作者主观的思想感情，是作者受到大自然风景的启发，用笔墨抒发出自己内心的感受。山水写生中的"悟"是走向"中得心源"的必要过程。但是在山水画写生过程中，"悟"往往被人忽略，把客观景物如实地搬上画面，或仅仅做简单的构图上的剪裁，章法上的安排，这对山水画家来说是很不够的，缺乏隽永的意境，缺乏感人的魅力，只能是风景

说明图。南北朝的王微在《叙画》中就指出："古人之作画也，非以案城域，辨方州，标镇阜，划浸流。"石涛有一首题画诗："天地氤氲秀结，四时朝暮垂垂。透过鸿濛之理，堪留百代之奇。"他很强调画家的精神表现，强调画家"意在笔先"。画的意境是画家精神领域的开拓，是从最深的"心源"与"造化"接触时，逐渐产生的一种领悟，再以笔墨形式表现出来，微妙地把作者的感受传达给观者。艺术家从现实生活出发，经过"妙悟"使现实传神到新的艺术意境。这种心灵上的传播，应该是画家最高的追求；这种意境上的开拓，出自画家的思想感情，应是有所感才能反映出来。这与画家的艺术素养、思想境界密切相关，单纯靠笔墨技法是不够的。艺术意境的酝酿是使客观景物与主观情思相联系相沟通。大自然的山川草木，云烟明晦，可以表现画家心中的情思起伏与蓬勃无尽的创作灵感。恽南田题画云："写此云山绵邈，代致相思，笔端丝粉，皆清泪也。"董其昌说："诗以山川为境，山川亦以诗为境。"唐代王维则以"诗中有画，画中有诗"著称。我们常常在许多名诗善句中得到山水画意境的启发。

"悟"就是把对客观景物的感性认识，更集中地提高到理性认识。这样在繁杂的景物现场，该画什么，该舍弃什么，该强调什么，该突出什么，诸多难题就迎刃而解了。

记：它包括两层意思。一是记录，二是记忆。

每到一处山水胜景，必然有很多景物使你感到新鲜，激起创作的热情。这时就需要进行必要的记录，速写其形象，如果结构复杂，某些重要部分还要重点加以结构上的记录和特写。这种速写不求形式上完整，而求详细记录，特别对于工程建筑物，必须结构清楚，透视正确，每次外出写生，这方面的工作量是很大的。

写生时特别要记录具有特征的景物，使写生画稿能够充分表现出地方特征。例如树木是极普通的景物，但各地地理条件不同，树木同样会有地方特征，速写时不

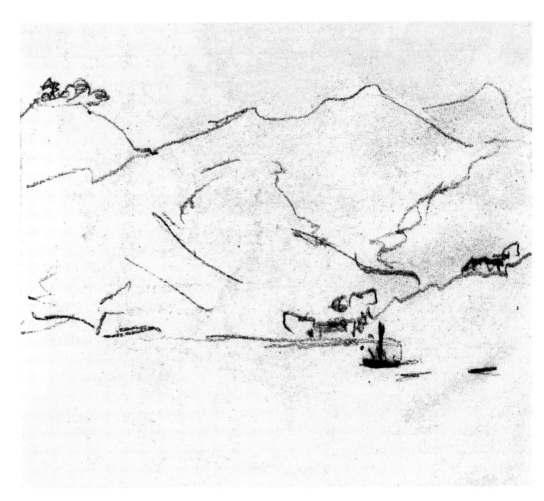

韶山途中风景

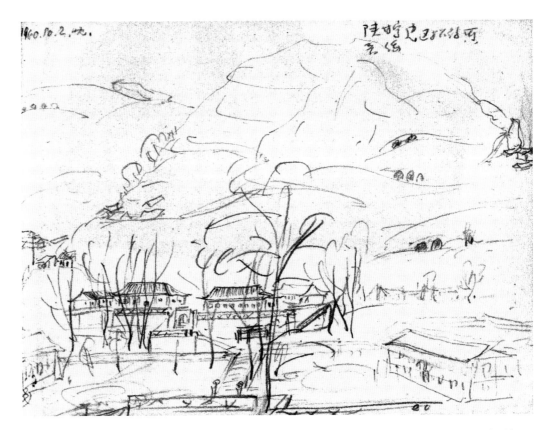

延安·陕甘宁边区招待所

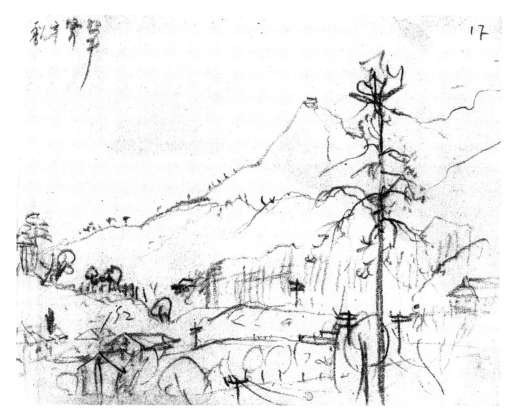

韶峰耸翠

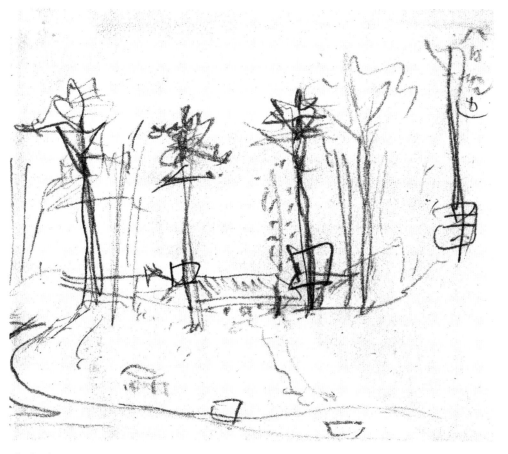

途中速写

能忽视这一点。富春江一带的杨梅树，树叶常青而浓黑，树干盘曲多姿呈淡赭色。我当年去富春江画画，勾了不少杨梅树的稿子，这种姿态优美、枝叶繁茂的常青树与富春江的山明水秀相映衬，极富江南水乡特色，十分入画。又如乌桕树，在浙江农村水田间多插种这种油料树种，每到秋天，乌桕树叶变成红色，平原上一片秋色，是其他地方所不易见到的美景。黄山松树，浓黑而粗壮，虬枝千姿百态，气势雄壮，它是黄山所特有，画黄山而不画松树便失去了黄山的特征。山，对山水画来说是最普通的描写对象，但各地的山都不相同，正如宋代郭熙所论述："嵩山多好溪，华山多好峰，衡山多好别岫，常山多好列岫，泰山特好主峰。天台、武夷、庐霍、雁荡、岷峨、巫峡、天坛、王屋、林虑、武当皆天下名山巨镇，天地宝藏所出，仙圣窟宅所隐，奇崛神秀，莫可穷其要妙。欲夺其造化，则莫神于好，莫精于勤，莫大于饱游饫看，历历罗列于胸中。"一代名家经验之谈极为精辟。"华山多好峰"，确实是这样，它挺拔而又雄伟，而黄山的峰峦则更为秀美多姿。对于各种山峰的特点，仔细加以观察才能得其精神。我们必须用笔记录，但更需要用心记之。因为最详尽的记录也难得其精神成为自己的"胸中丘壑"。我们要做到得心应手，提笔即可画出，落墨即可显出其特征。郭熙又曾描述："春山艳冶而如笑，夏山苍翠而如滴，秋山明净而如妆，冬山惨淡而如睡。"我们如果在写生过程中能像他那样善于掌握山峦在四季中的变化，当更能深化山水画的意境。

……

山水画要有时代气息，根据内容需要，往往加些点景人物、房屋或其他建筑设施。这在山水画中是极为重要的课题，不能忽视，更不容随便添加，若处理不好，往往会破坏画面气氛。在"记"的过程中要认真考虑点景的人或物的安排，在画稿中标明。

……

写：以上所讲"游""悟""记"，都是写的准备过程。一般说来，前面三个过程准备充分，"写"起来就会得心

应手。"写"是把自己感受到的蕴藏在自然界中的优美情趣，用笔墨反映出来、表现出来。明代王安道在《华山图序》中写道："由是存乎静室，存乎行路，存乎床枕，存乎饮食，存乎外物，存乎听音，存乎应接之隙，存乎文章之中……"王安道画华山是把华山景物放到整个精神生活里面去，经过不断揣摩，反复洗练、执笔时，"但知法在华山，竟不知平日之所谓家数者何在"。他用全部身心去完成的有名的华山写生作品《华山图》是值得我们借鉴的。

"写"的关键是充分表现"意境"。古代画家最为普遍的经验是"意在笔先"。看来是"老生常谈"，但却是极重要的经验。"写"是形式，是技法，即所谓"笔"。"写"是反映"意"，但"意"和"笔"不容分割，二者应该高度地统一，既要求有新意，又要求出妙笔，笔意相发才能画出满意的作品来。

……

"笔墨当随时代"是"写"这一环节最重要的一点。

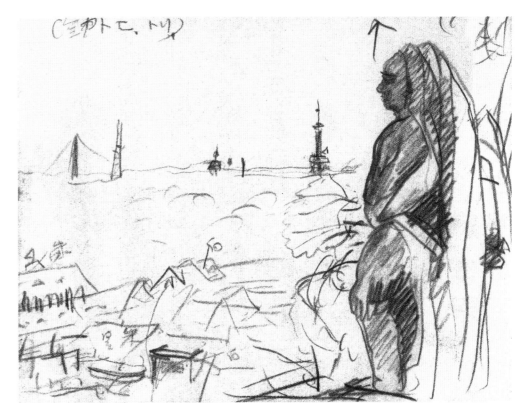

捷克风景

在速写记录时，由于场面大，幅面宽，包括的内容多，可以采用分别记录的方法。但必须注意的是整理时一定要注意数稿间透视关系的一致性，不允许将几幅透视度完全不同的建筑物硬拼凑在一起。在不少山水画写生稿中往往发现山、树是俯视的，也就是说，作者是从上向下画的，透视的视点较高；而所画山中的亭子却是仰视的，作者又是从下向上画的。亭子是点景的建筑物，如果山、树都是俯视的，亭子必须是俯视的，或者用平视的透视关系去处理，这样就不会有一种危亭欲倒的不舒服之感，影响画面的空间表现和意境的刻画。

从学习中国山水画的角度看，到真山真水中去体察自然的风貌是极为重要的课题。古代画家要求"行万里路"是很有道理的。在大自然中，除用笔去记录外，更重要的一点是仔细地观察、体会山山水水的精神风貌并记录在心。因为用笔只能记其形而不能画其神。我提倡用"目观心记"的方法，要多观察，细思考，勤动手。现场写生落墨帮助记忆，但一个有成就的中国山水画家，必须

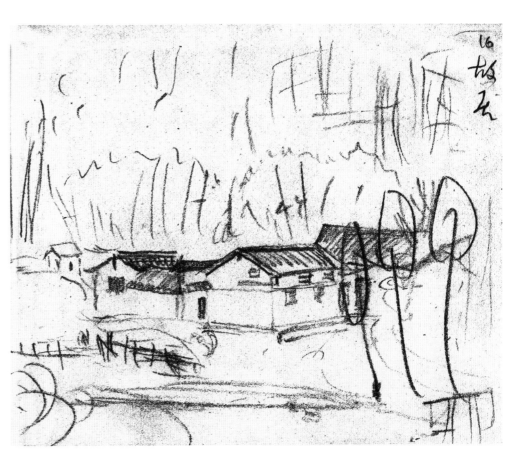

为毛主席故居画

心藏千山万水，把写生过的山山水水逐渐变成"胸中丘壑"，并要不断深入生活，不断补充新的营养，丰富自己的"胸中丘壑"。"丘壑成于胸中，既窬发之于笔墨。"这便是写生时"记"的要求。

花鸟画无论是工笔或写意，在创作时都要求"写生"。这"写生"的含义与一般绘画术语——写生的含义不同。这是要求表现花和鸟的生命神韵的意思。在描写花卉时，无论折枝或整株，都要充分表现它的自然形态，生命气息；鸟和其他动物也同样，要求生机盎然，并要通过花鸟的优美形象来抒发作者的思想感情，给人以丰富、充实的美的感受。

"造化"是自然，是天地、宇宙。"师造化"即以大自然为师的意思。这是学习山水画最最重要的途径。历史上有成就的山水画家都非常重视"师造化"。他们在真山真水中研究、体察大自然的变化，酝酿创作构思，汲取创作题材。如五代的荆浩，他曾花了很长时间到深山中去画古松，先后画了数万本。从历代著名山水画家的艺术成就来看，凡是师法自然的，在艺术上就有创造性，有成就，造诣深，如董源、巨然、米芾、马远、夏圭以及石涛、梅瞿山等人。一幅好的山水画，必须充满作者的感情，充满作者对大自然讴歌的激情，并赋予大自然一种新的寓意。唐代画家张璪说的"外师造化，中得心源"，石涛说的"山川与余神遇而迹化也"，都是主张要写山水神情的意思。古人提倡要"行万里路"就是强调到实际生活中去体察、实践，师法自然。古代交通不便，去一处名山要花很长时间，很多精力；而现在交通方便，幅员辽阔的锦绣河山为山水画家提供了极好的条件。作为一个山水画家，必须热爱祖国的一山一水，缺乏这种热情，是很难产生好的山水画作品的。

——《谈山水画写生》

速写·大特达山山麓罗米尼采饭店推窗一望

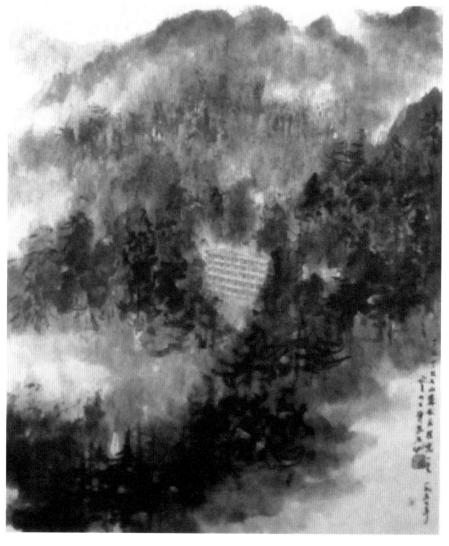

大特达山山麓罗米尼采饭店推窗一望

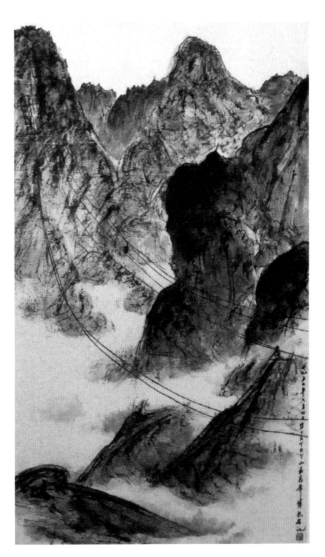

速写·大特达山最高峰 　　　　　　　　　　　　大特达山最高峰

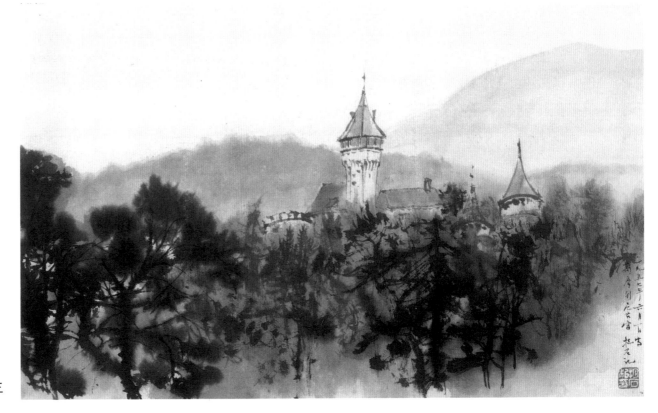

东欧写生

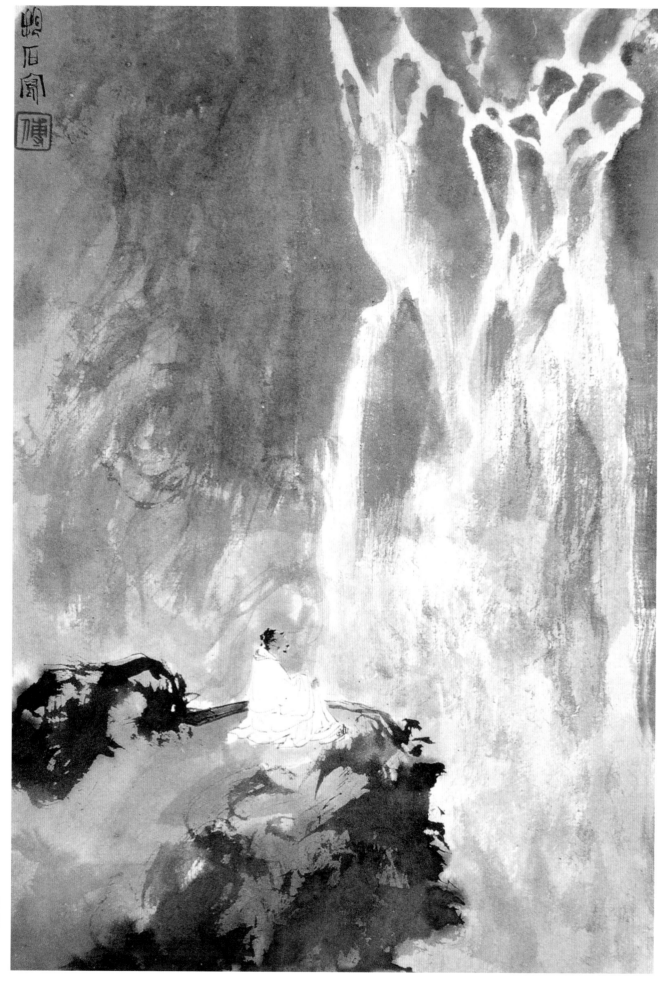

范图

观瀑图

　　绘高山流水，雅士观瀑。傅抱石以其前无古人的笔墨将壮观山色由近及远往上画去，而流水出涧，汹涌而下，一上一下之间，画的气势豁然眼前，令人有置身画中之感。

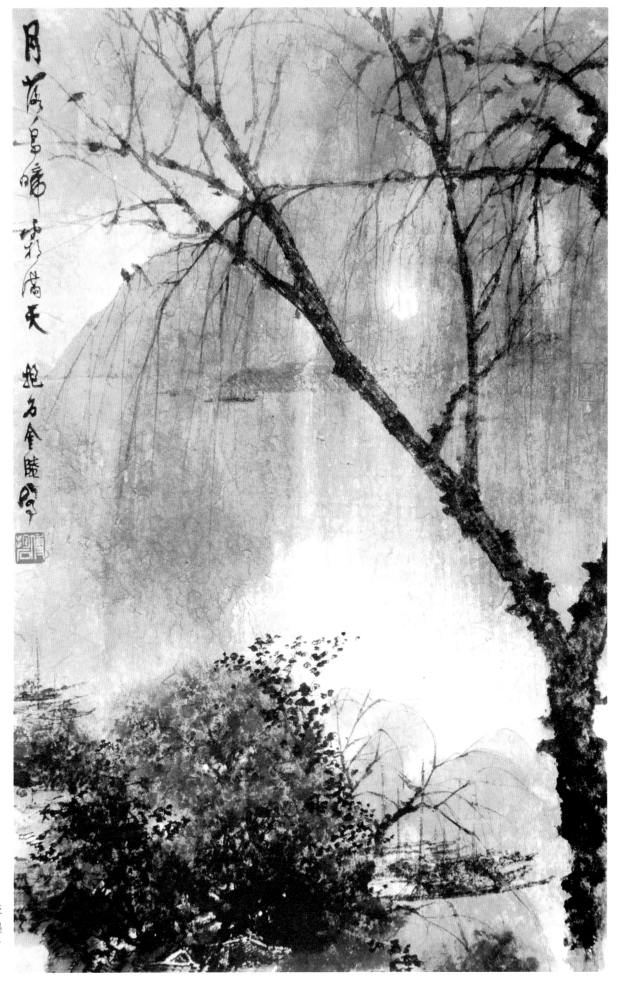

月落乌啼霜满天

　　用清拔刚劲的线条勾画树木枝干，破笔点染树叶，浓淡相间，色墨相融，苍莽蓊郁，气势开阔，体现了其泼墨散锋相结合的娴熟水平。

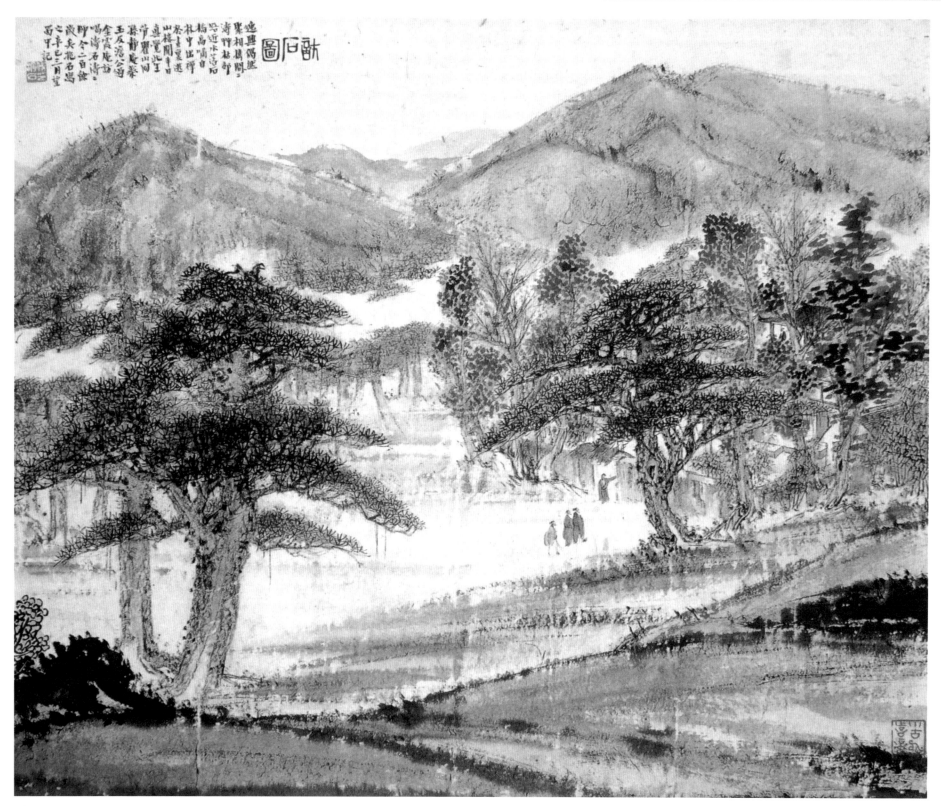

访石图

　　高人隐士，是傅抱石爱描绘的题材，整个画面古拙而大气，充满诗意。笔法成熟，深沉流畅。画中人物线条凝练，矜持恬静，超凡脱俗，树木以散锋之笔挥就，显得斑驳有致，足见画家功力之深厚。

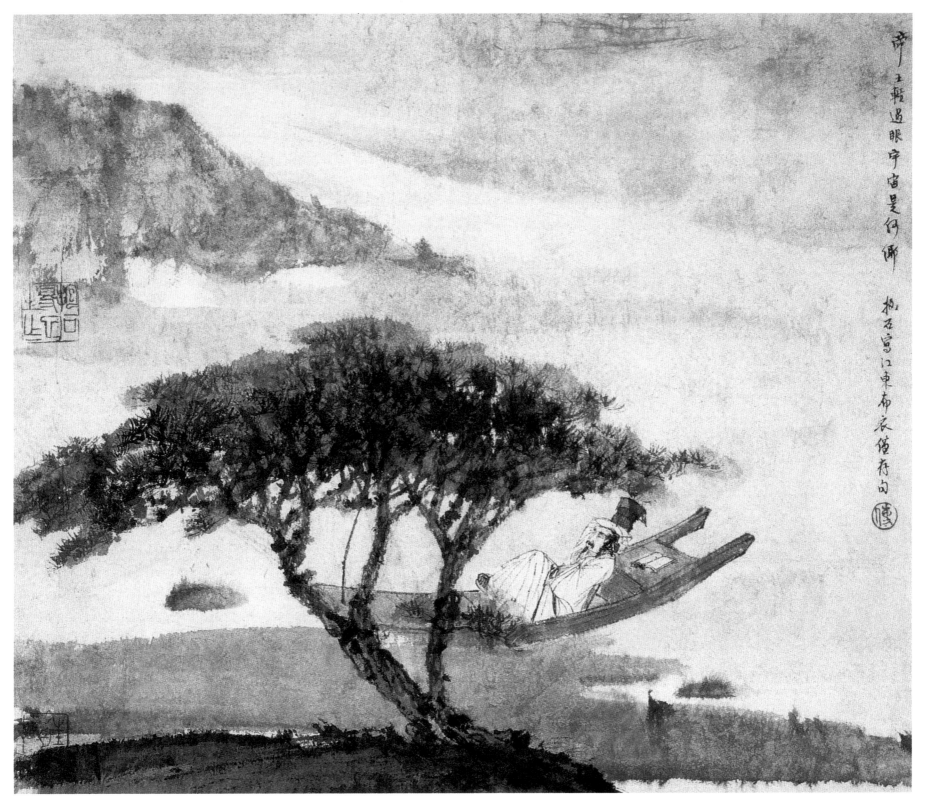

帝王转过眼　宇宙是何乡

此画吸收了日本画的渲染技法，山树层层积染，线、皴与点统一成体与面。云水苍茫，通过水墨的渗化和笔墨的融合，表现出山川的氤氲气象和浑厚之态。所绘人物犹如画龙点睛，表现出洒脱、通透的人生境界。

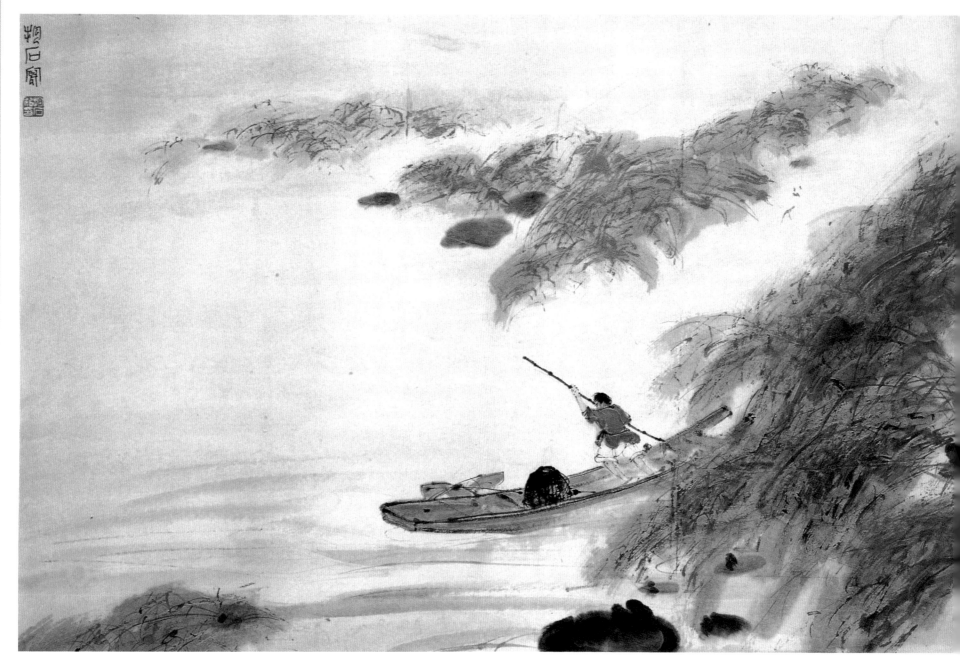

柳溪鱼艇图

一叶小舟从柳树中撑出，傅抱石先营造出烟水蒙蒙的感觉，再用大笔急扫，画出柳树，构图上虚实对比分明，很好地表现出苍茫的诗意。

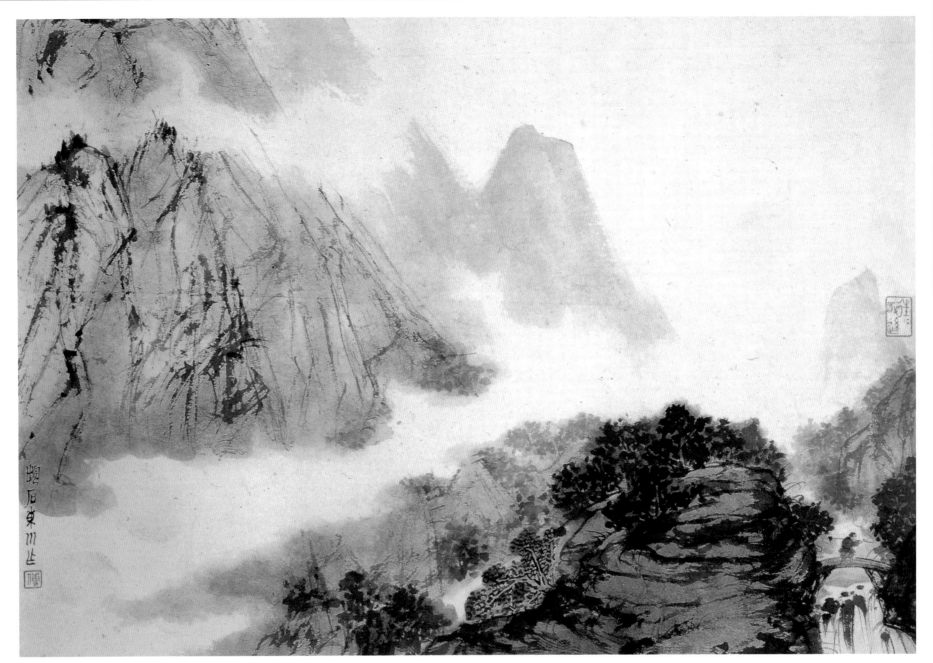

山水

　　图中密林群峰，飞泉直下，烟
云四起，此画虚实对比分明，构图
富有特色，将画面下部的山体加
重加深，使整个画面呈现出云雾
漫漫的感觉，有如人间仙境。越
是空处，越是谨严。

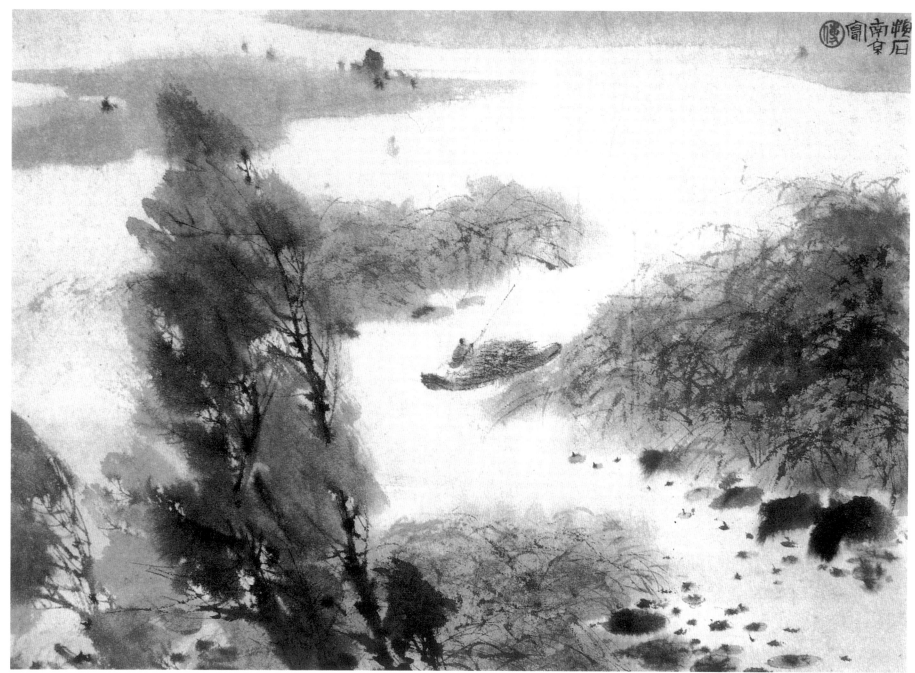

夏

 以破笔散锋在皮纸上写、涂、抹、推、拉、压、簇、转、扫，毫无禁忌，大胆落笔，意气风发之处正合词意。再加上局部的小心处理和色彩渲染，使得作品大处气势奔放，小处又精细耐看。近景行舟之人，为画作的点睛之笔，起到了收拢视点、全幅皆活的艺术效果。

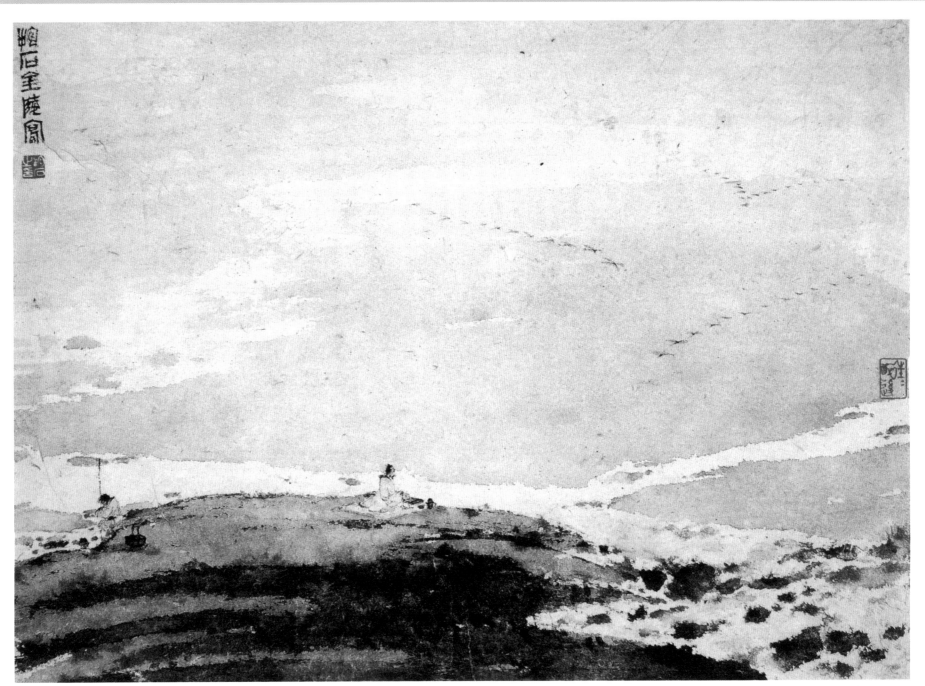

平沙落雁

　　傅抱石的人物受顾恺之、陈老莲的影响较大,但又能自成一格。他笔下的人物形象大多以古代文学名著为创作题材,用笔洗练,注重气韵,达到了出神入化的效果。这幅《平沙落雁》中绘有一主一次两个人物,笔法凝练,以形求神,刻意表现人物的内在气质,虽乱头粗服,却矜持恬静。诗意跃然纸上,深得"平沙落雁"之意境。

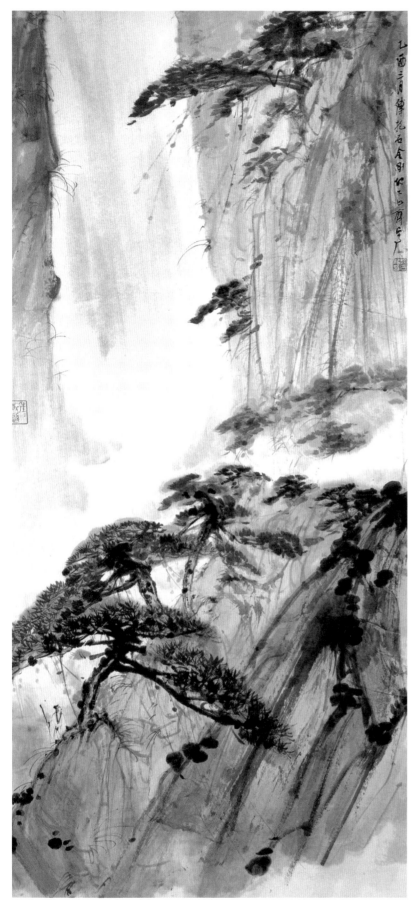

松林策杖图

　　整幅画章法新颖，构思独特，笔墨洗练，潇洒飘逸。傅抱石以其大胆的手法和丰富的想象力充分地表现出隐士的气度和胸襟。

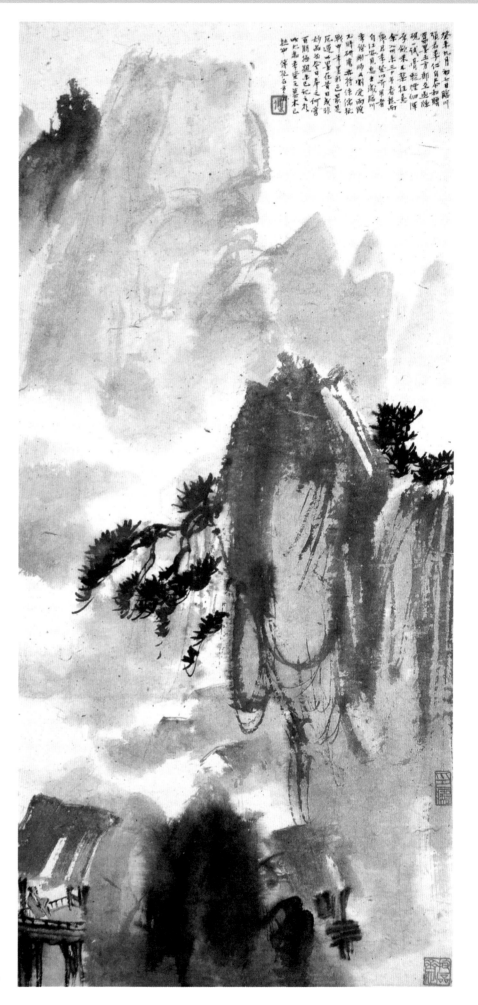

山水

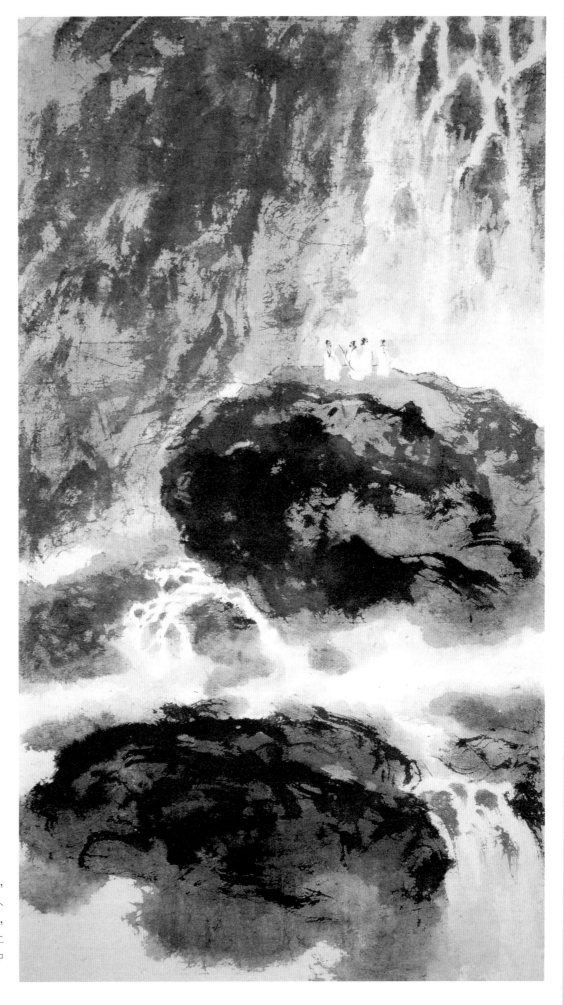

观瀑图

　　作者成功打破传统用笔的型式框框，
中锋、侧锋、散锋混合使用,写、涂、抹、拉、簇、
转、扫,都肆无忌惮,挥洒自如,得心应手,
充分体现出山石的粗糙质感。然后又添上
几位高士人物,在"粗"与"细"的对比中
赋予了画面无限的生机,生动跳跃。

山水扇面

傅抱石的山水扇面也是功力深厚，别具一格，尤其是构图上虚实对应，妙趣横生。

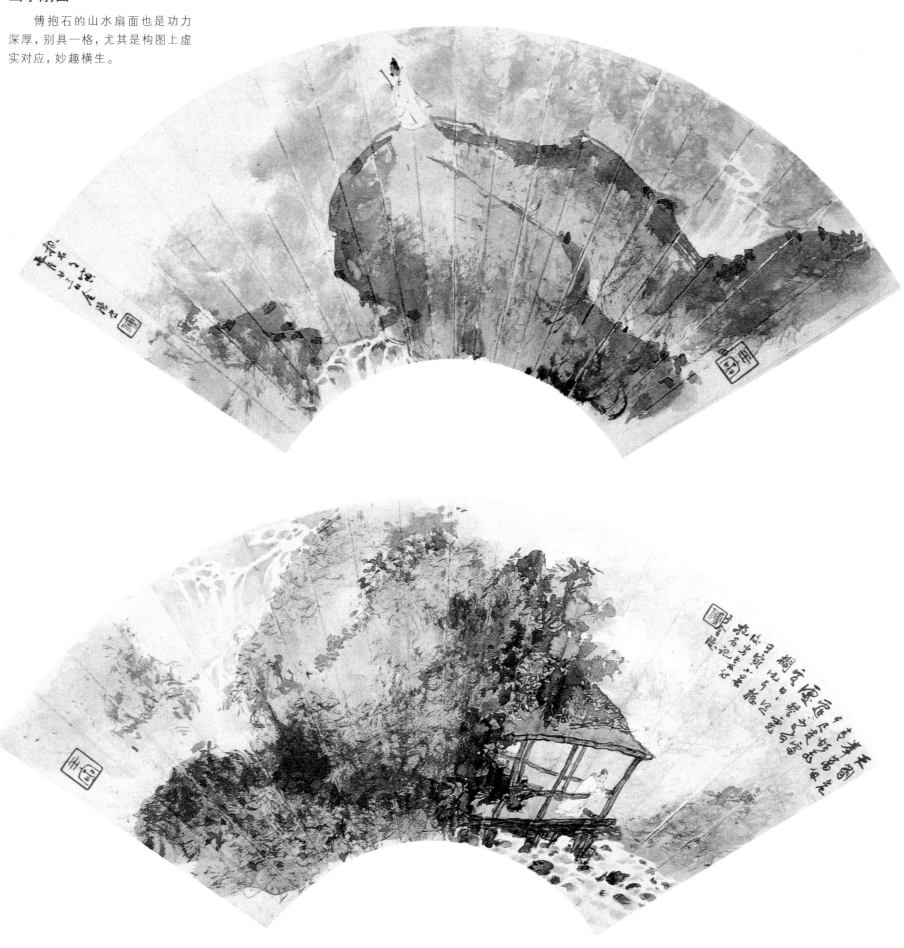

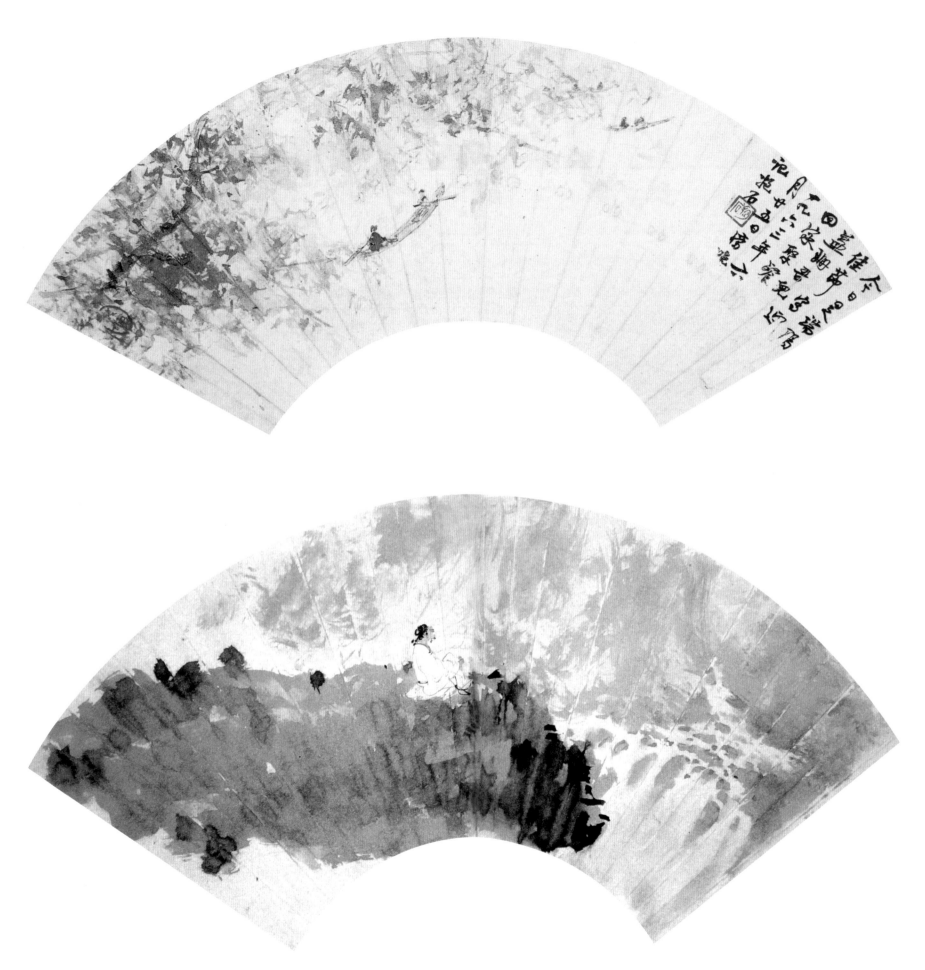

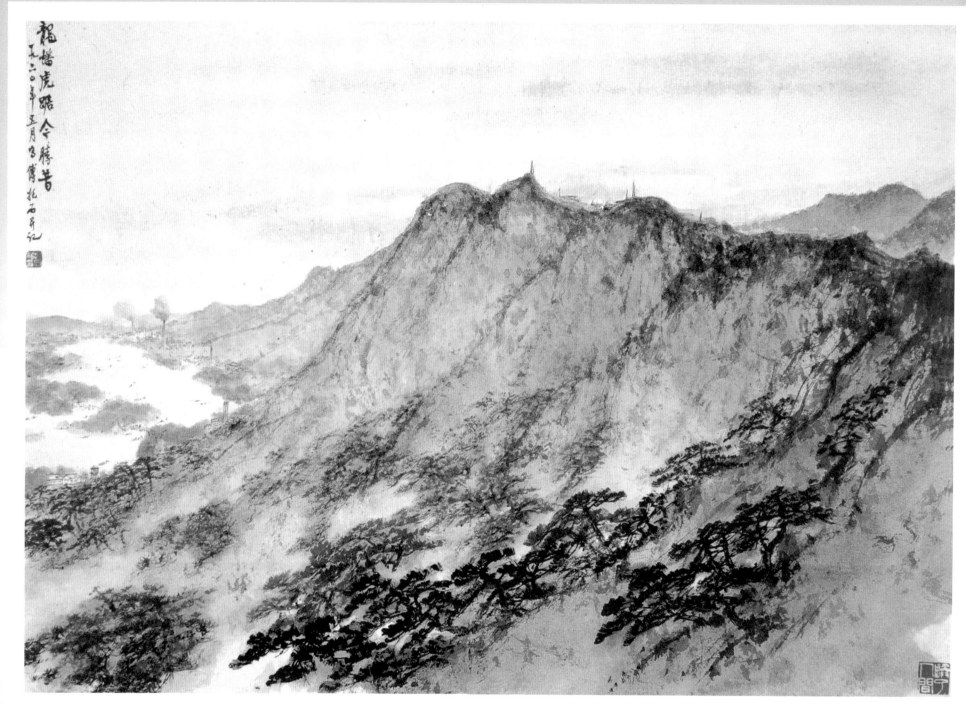

龙盘虎踞今胜昔

　　画面充分体现了傅抱石画作气势磅礴、小中见大的特点。阔笔雄放，墨色滋润，览之若湿，水、墨、色融合为一体，自然天成。

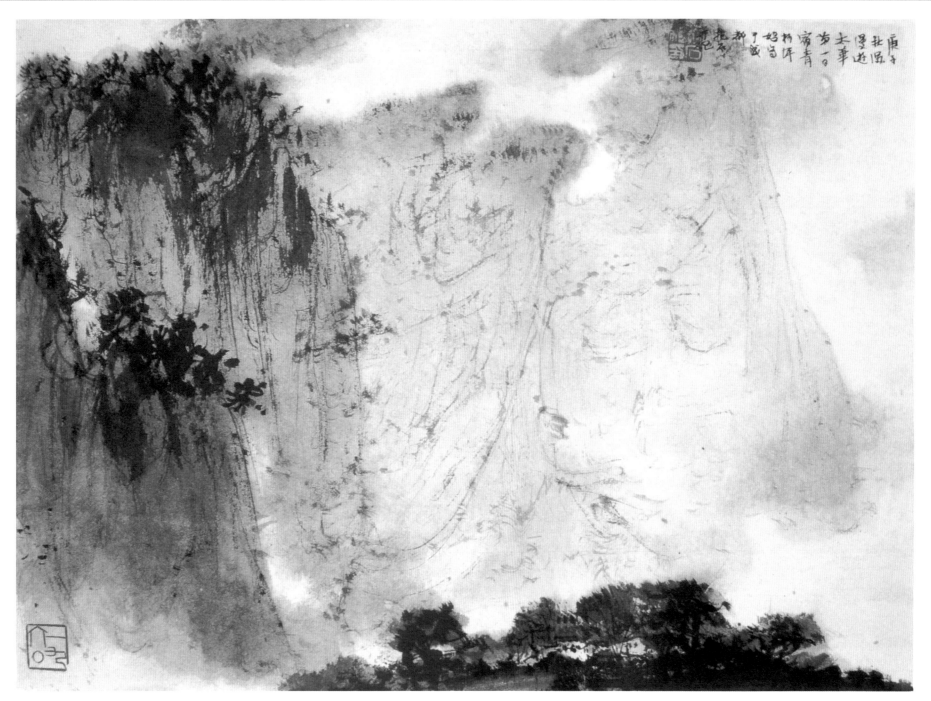

华山纪游

此幅《华山纪游》是傅抱石
二万五千里旅行写生中的创作之
一，颇具代表性。岩石高耸，杂树
横陈，线墨舞动，或盘旋而起，或
洋洋洒洒。近景用笔绵密，皴擦
叠加。远处苍柏逶迤，若隐若现。
整个画面层次清晰，华山拔地冲
天的险峻气势表现无遗。

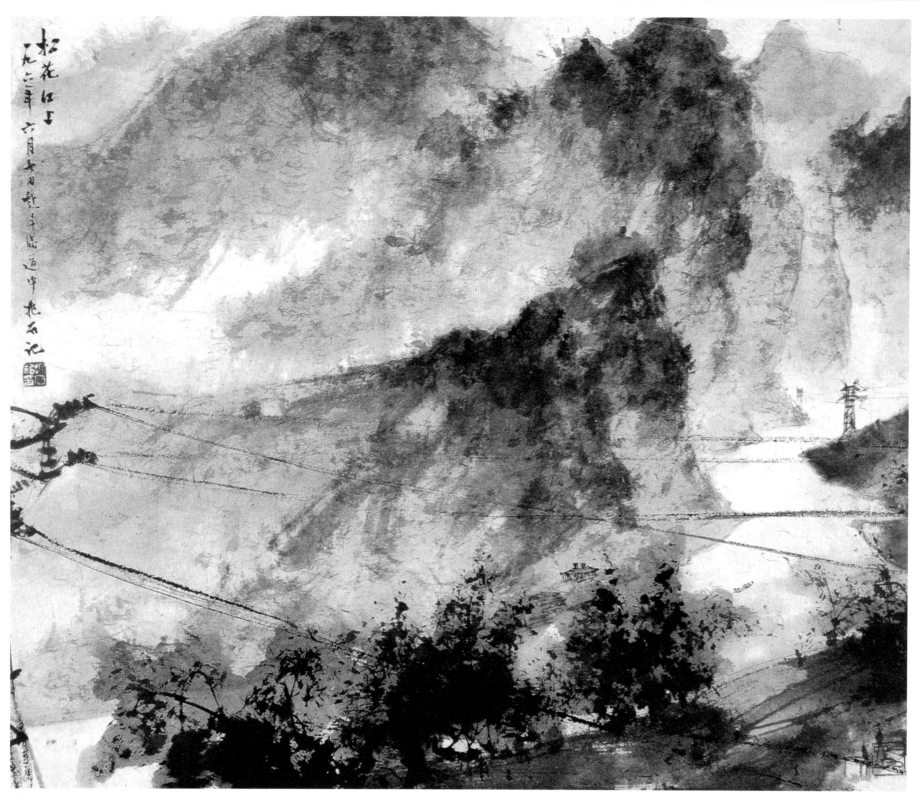

松花江上

 以俯视的角度,开阔的视野,
描绘了波澜壮阔的山峦和江河风
貌。作品中笔墨沉稳,厚重苍茫,
群山无语,云水奔流,似乎见证了
当年革命战斗的艰苦卓绝。

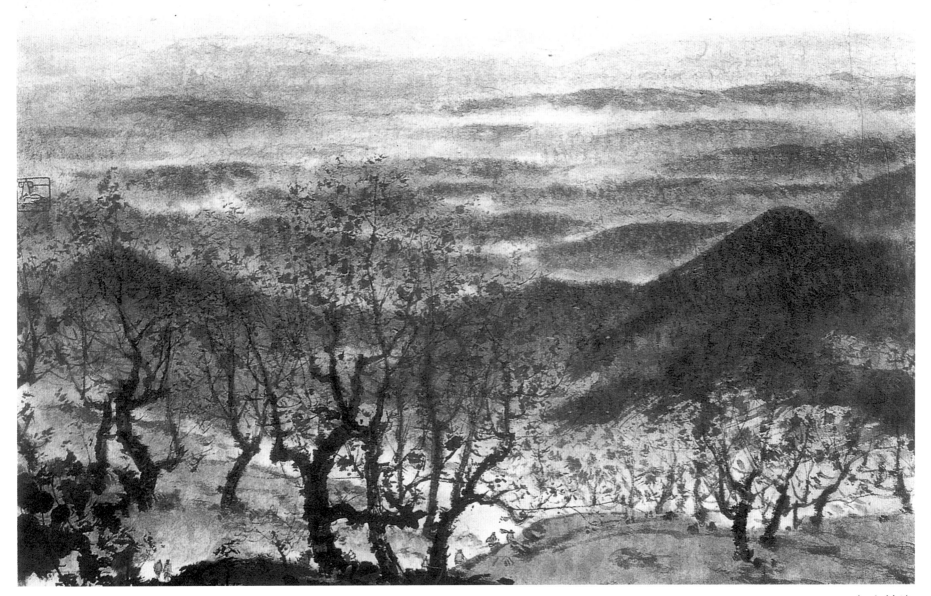

長白山天池
下三公里處
四周眺視一
片林海遠与
天接誠壮
観也宁月十
五日登天池
往返約経
足捷收
北石正遇

白山林海

白山林海

此图描绘白山的美丽景致，
在构图上与西方的风景写生有相
似之处。整个画面洋溢着郁郁葱
葱的感觉，显得深远空阔。

65

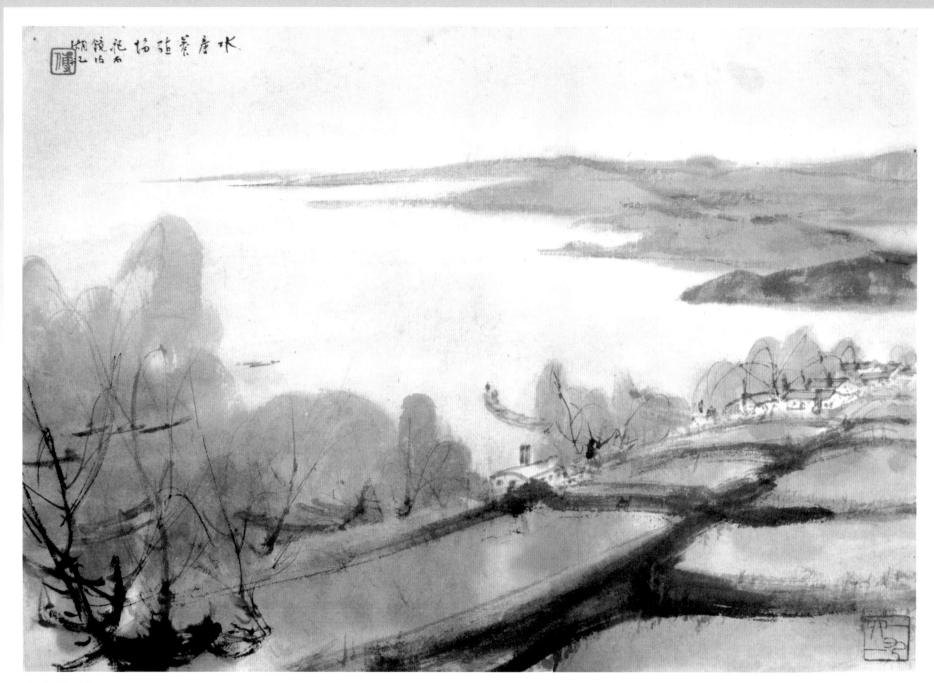

水产养殖场

　　此图是傅抱石的后期作品，把他所探索的表现新生活的山水又向前推进了一步，那种古典的精神，已完全被一种现代的风情所替代。

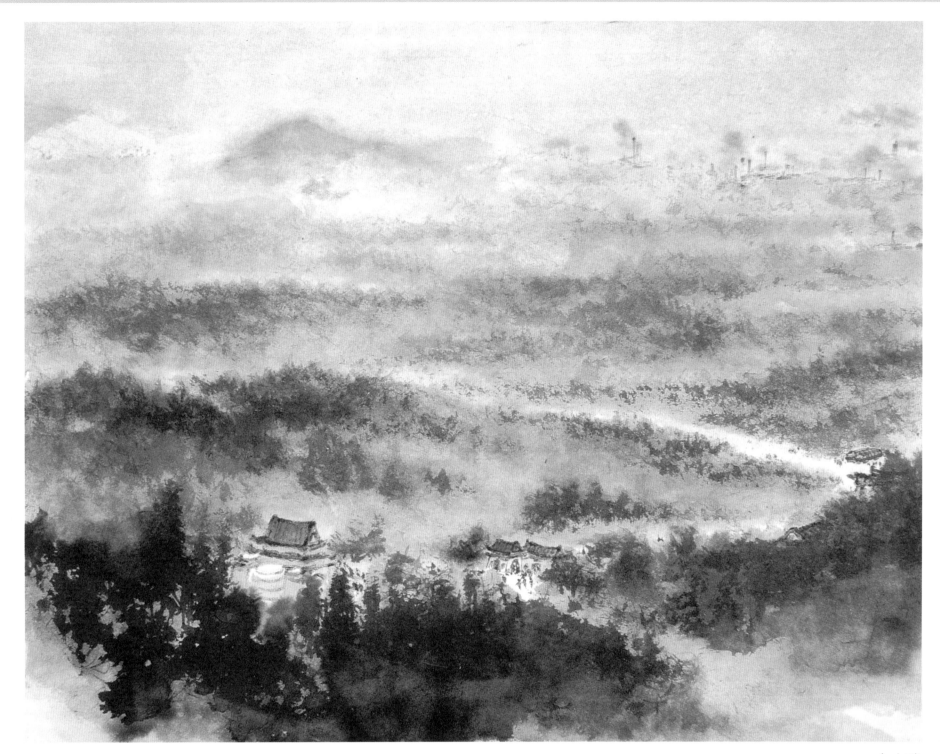

中山陵

本画主要采用"高远"法构图布局，用笔凌厉恣肆、挥洒自如，山形质感和肌骨纹理则采用"抱石皴"表现，层层渲染而成。树丛勾画颇富灵动节律感。整幅画作水、墨、色浑然一体，豪放飘洒秀逸，气势磅礴壮观，造境迷离生动、苍秀幽雅。

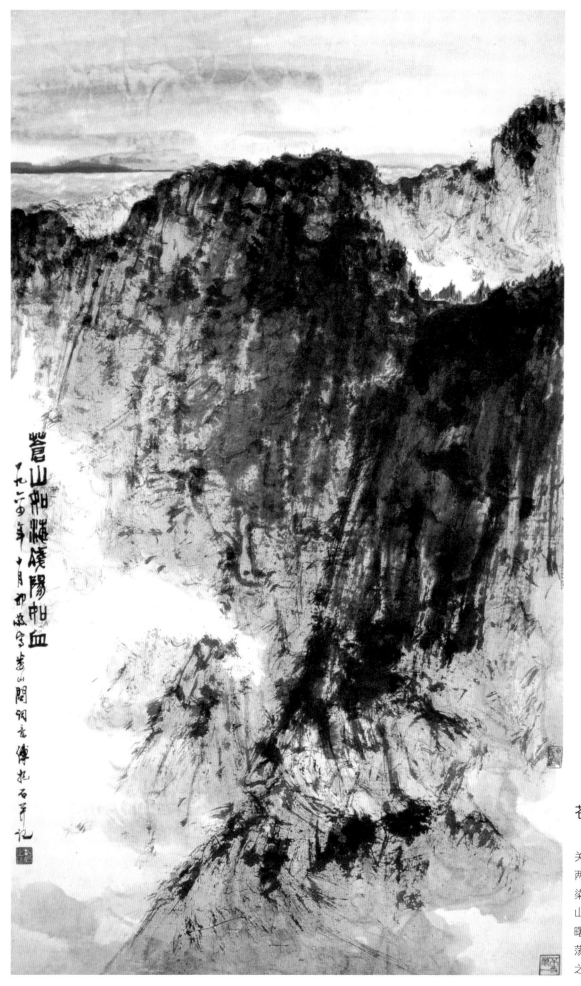

苍山如海 残阳如血

　　此作写毛泽东《忆秦娥·娄山关》词意。画笔亦激昂壮阔。前后两山峭然耸立、势摩云天。多次渲染使得画面浑然一气,高大雄厚。山头红旗星星点点,远处云海残曙,是画中点睛之笔,中间云气流荡,打破画面沉闷之势,更显山川之高华。

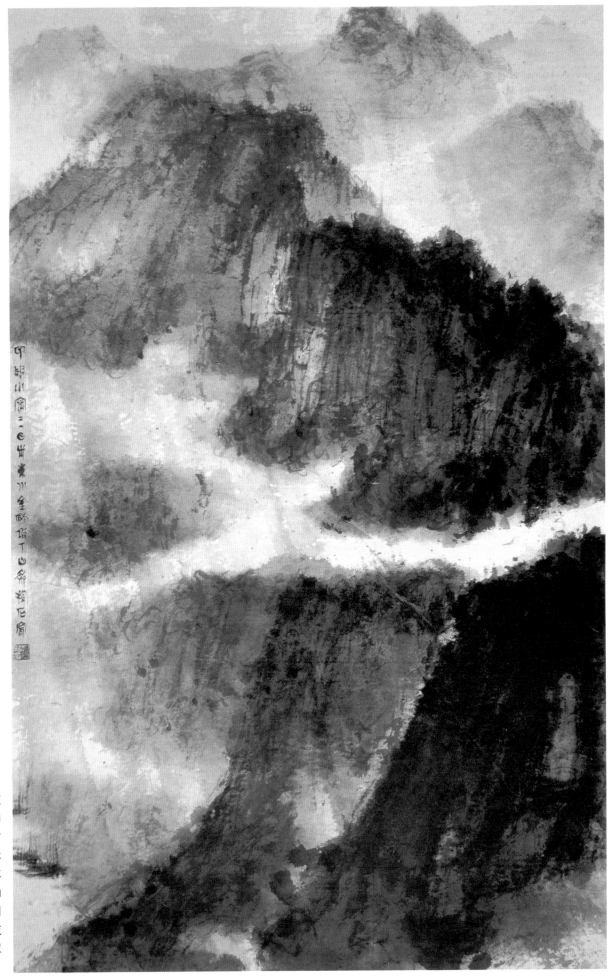

巴山夜雨

　　此图表现金刚坡下、成渝道上的秀美景色。反映巴山夜雨的情景意趣，成了傅抱石在重庆时期的山水画创作的主题。他继承宋画的宏伟章法，取法元人的水墨逸趣，畅写山水之神情。而他的画法也一变传统的各种皴法，用散锋乱笔表现山石的结构，形成了独特的"抱石皴"。这种皴法以气取势，磅礴多姿，自然天成。

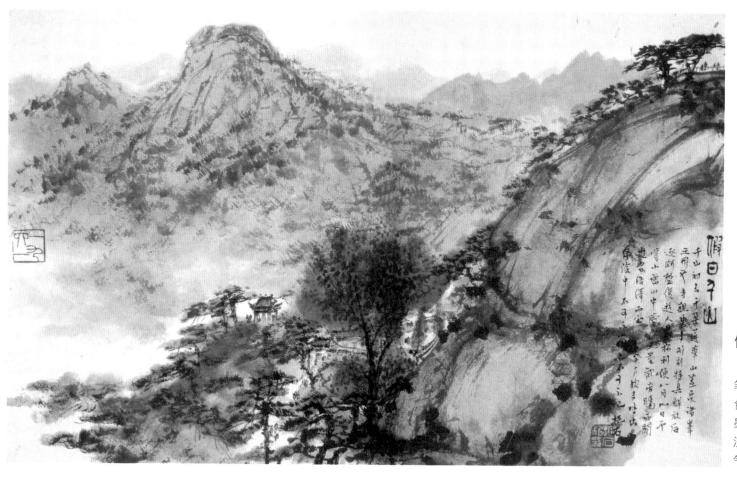

假日千山

描写山水秀美的景致，用笔潇洒，用墨酣畅，并将水、墨、色融合一体，尤其是作品中的墨色表现，浓墨处浓黑透亮，淡墨处秀逸而朦胧，蓊郁淋漓，气势磅礴。

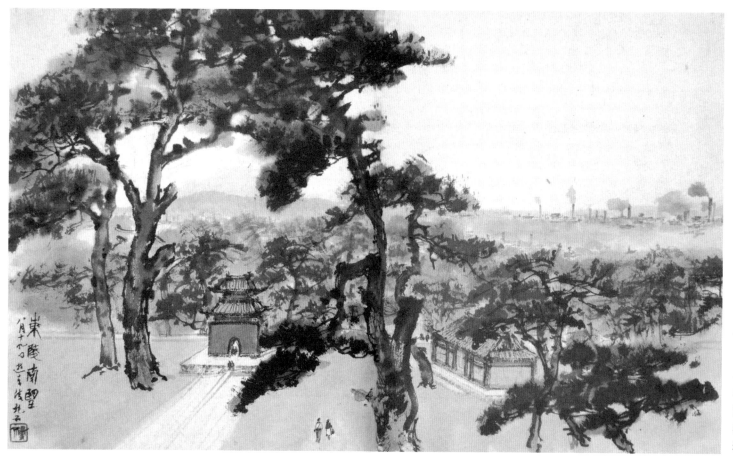

东陵南望

傅抱石用极其流畅的笔法点树、亭台楼阁。略施淡彩渲染，显得水墨淋漓，滋润浑厚。以浓墨破笔点出，枝叶纷披；丛树之后，屋宇掩映，总体笔墨风格粗中有细。

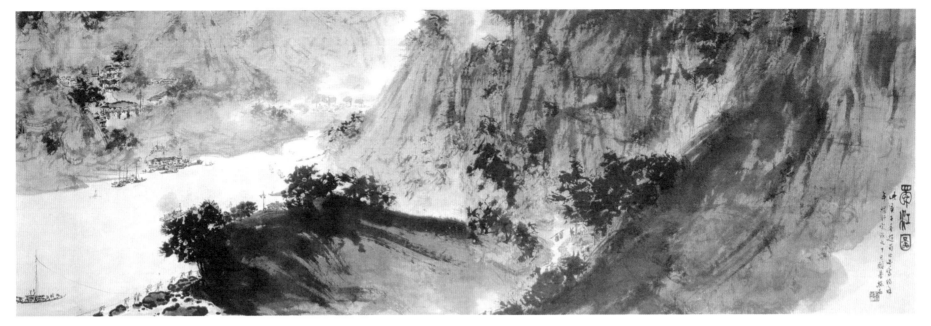

蜀江图

　　整画构图意境深远，气韵生动，笔墨气
象一以贯之，淋漓酣畅，情感强烈真挚。

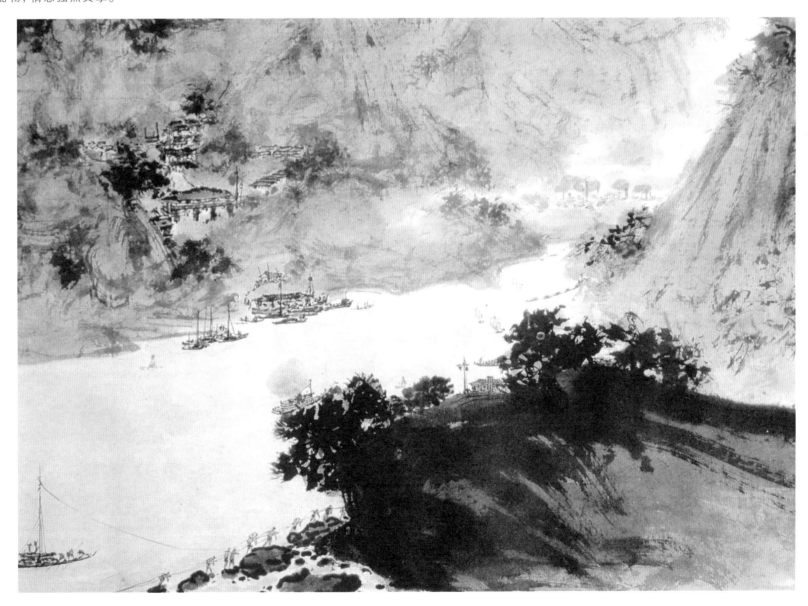

蜀江图（局部）

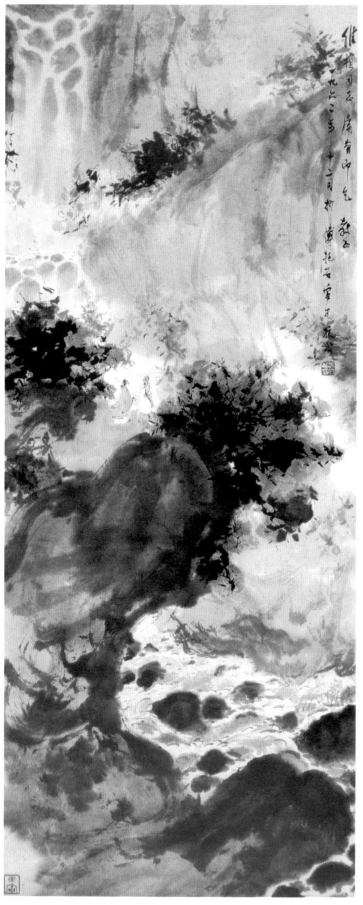

观瀑图

　　画面构图险峻奇特,章法新颖,作者用浓墨、渲染等法,把水、墨、彩融合一体,达到蓊郁淋漓、气势磅礴的效果。

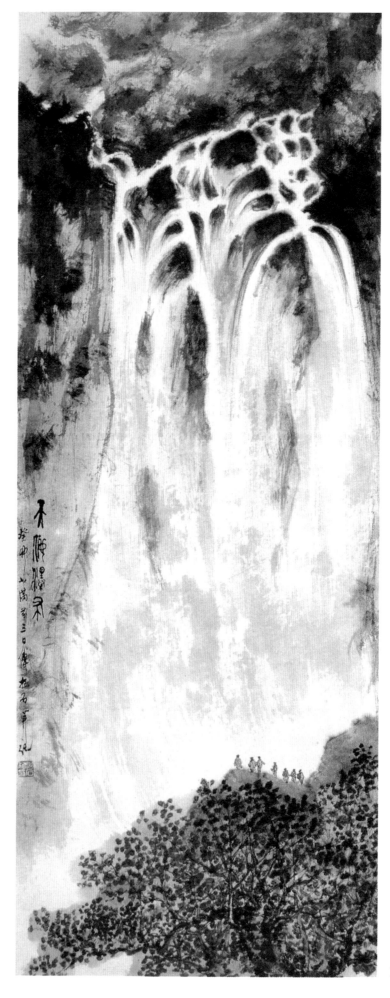

天池瀑布

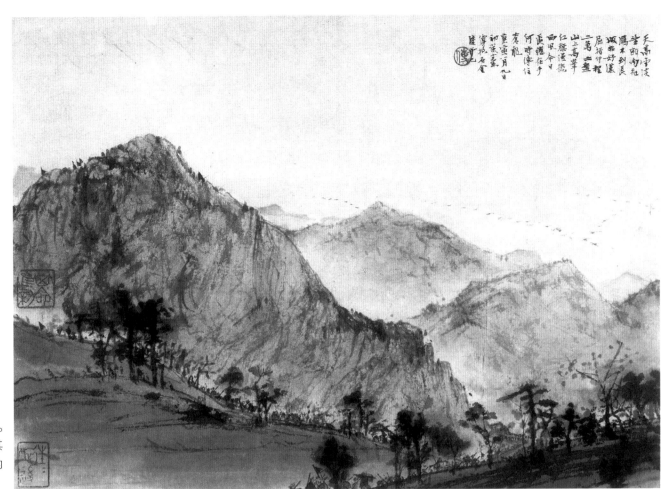

毛泽东《清平乐·六盘山》词意

　　描写祖国江山的辽阔宽广,美姿多娇。触景生情,想到英雄人物为它献身,极其完美地表现了中国人民革命乐观主义的豪迈气概。

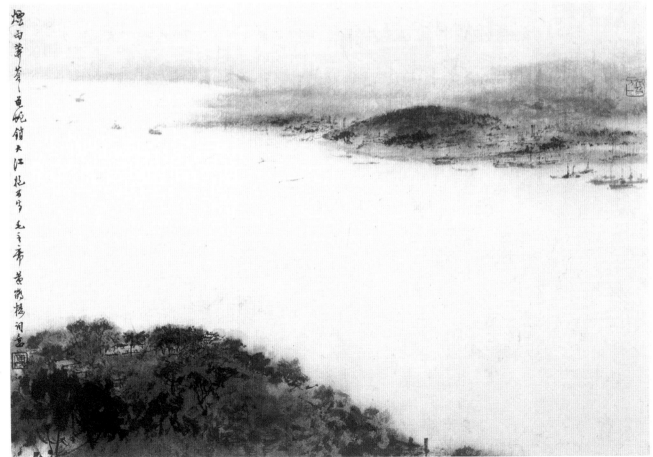

毛泽东《蝶恋花·黄鹤楼》词意

　　江面上来往穿梭的货轮,若隐若现,乘风破浪,一派生机勃勃的景象,一切景物似乎笼罩在烟雨蒙蒙之中。生动地体现了从黄鹤楼上看到的壮观景象,完整地诠释了毛主席诗词的宏伟豪情。

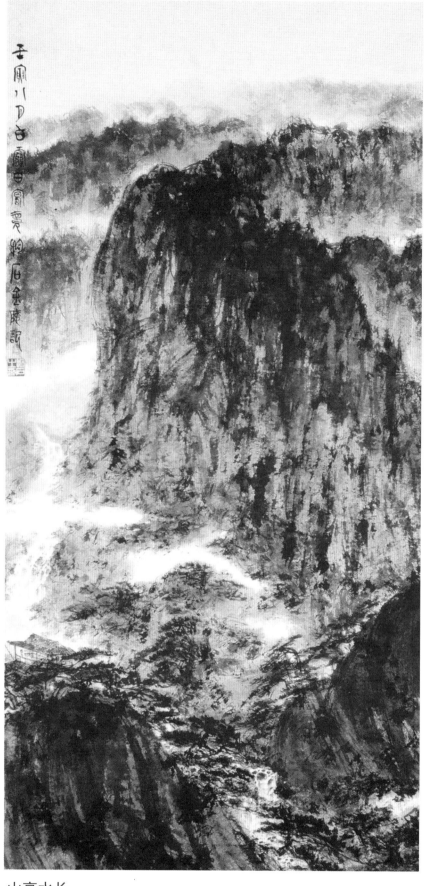

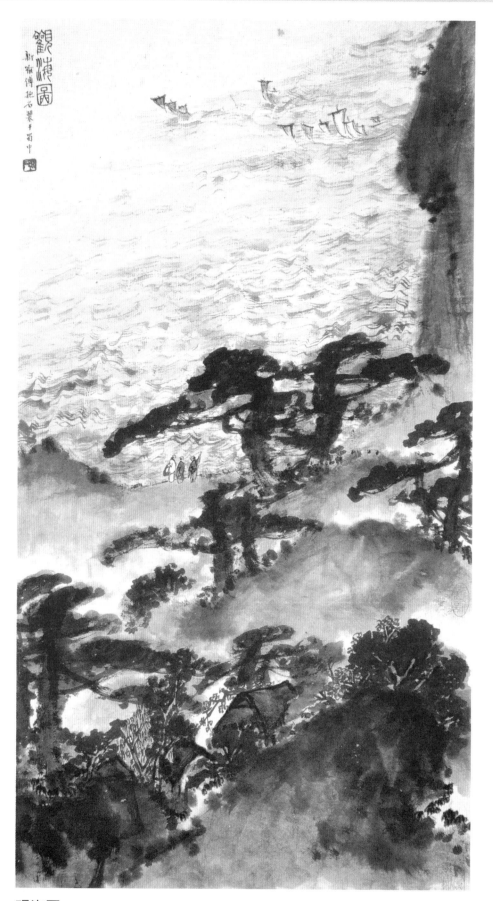

山高水长

图中松林群峰，飞泉直下，烟云四起，此画大胆汲取了北宋范宽《溪山行旅》的构图，但他又发挥了范宽"真山压面"的处理手法，反将画面下部的松林人物加重加深，越是空处，越是谨严。

观海图

采用半仰视的角度，侧身观望海中的船帆，波涛汹涌，气势磅礴。

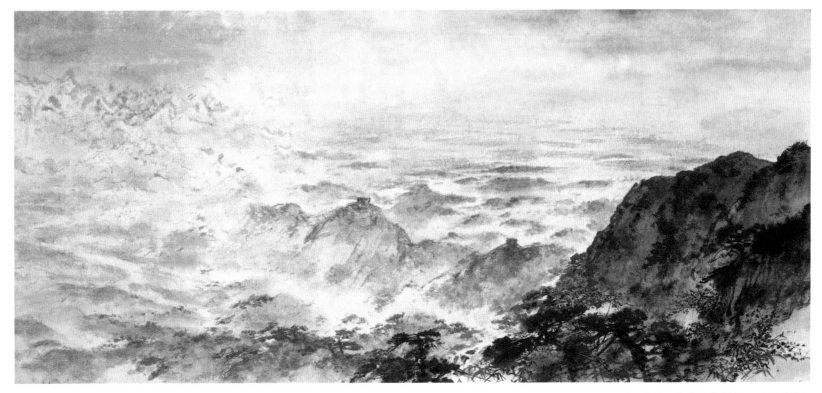

江山如此多娇（第一次创作）

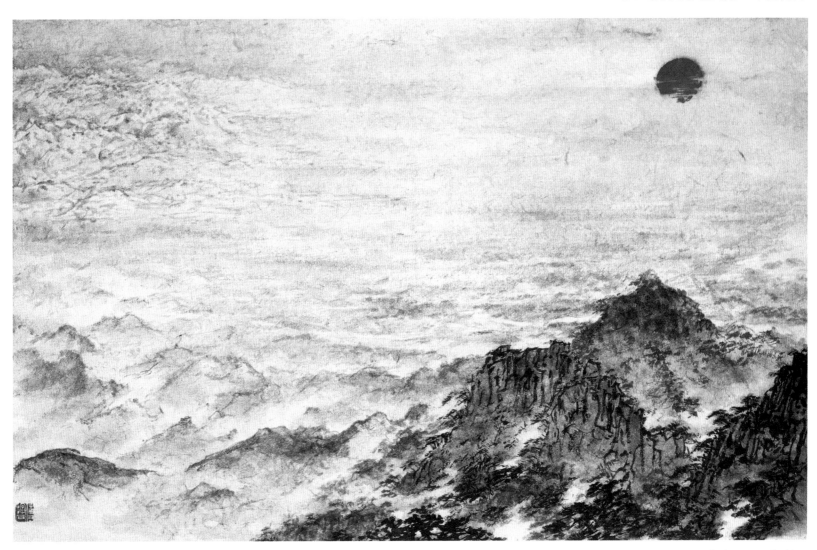

江山如此多娇（第二次创作）

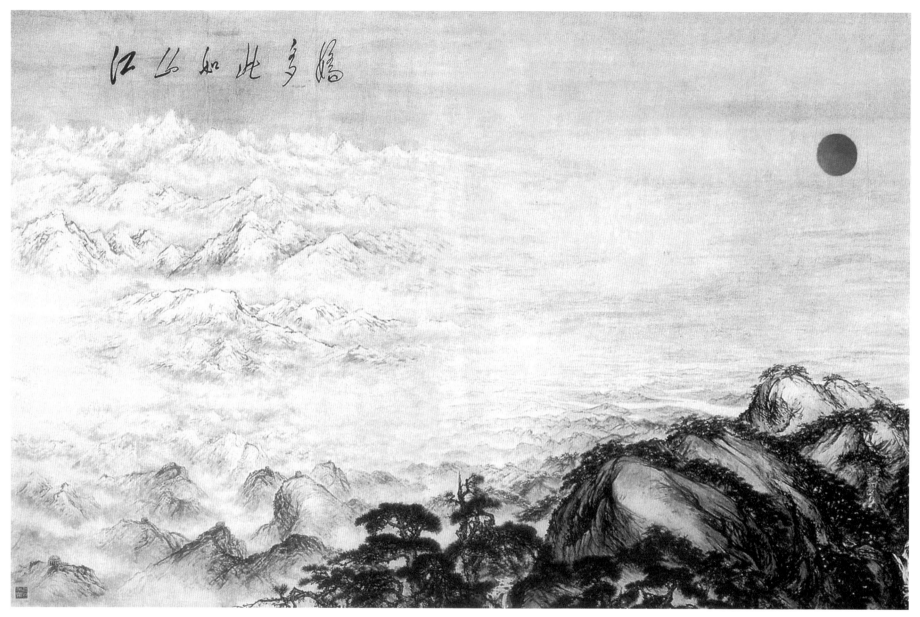

江山如此多娇

　　这幅作品虽然在构图等许多设想上，不得不听取当时负责同志及其他有关方面的建议，难免有束手束脚之感，因此未能尽显傅抱石的绘画才能，特别是"抱石皴"技法，但它的尺幅之大、气势之磅礴，却是无与伦比的，特别是它产生的广泛的社会影响，是其他画家和作品无法企及的。